圖案設計與應用

蘇盟淑、蔡麗香　著

視傳文化事業有限公司

序言

　　人是圖形的動物。從史前洞窟壁畫到電腦 GUI圖形使用介面，都一再印證這個說法。人是靠「圖案」來生活的，尤其是二十一世紀的今天。「圖案」比「文字」更有力量！

　　任教於高職廣告設計科已近二十年。由於多年的教學經驗與心得，體會到圖案的光碟圖庫充斥市面，使用者唾手可得，這是資訊科技發達的必然結果。但是「只知其然」的人很多，「知其所以然」的人則不多。「圖案設計與應用」的課程，對未來設計人材的培育實在是太重要了。於是將多年來的教學經驗、課程規劃與學生成果，編撰成此圖文並茂的書冊。

　　本書著重於圖案設計的創作思維，靈活運用實作時的工具、設備與技法。所以讀者大可隨意採用畫筆、顏料、或各種電腦軟體，來繪製成品。全書盡量以彩色圖例替代文字敘述，來詮釋單元理念；畢竟「圖」比「文」更直接了當，更容易瞭解。這本「圖案設計與應用」就是針對這些想成為圖案創作者而寫的。

　　內容概分三大領域：（一）圖案設計綜論（二）單位形圖案設計（三）圖案設計實例與應用。書中列舉了許多精彩的實例應用與學生的優良作品並期望和相關科系的老師、學生與有興趣的人士，共享此教學心得和成果。

　　完成本書，實感謝曾指導過我們的前輩和同事，及熱心提供作品的同學們，如有疏漏，尚請賜教、指正。

目錄

參考書目

●實用人物造形2（胡澤民)/正文書局

●設計的表現形式(呂靜修譯)/六合出版社

●基礎造形(陳寬祐)/北星圖書公司

●色彩計畫(鄭國裕 ‧ 林磐聳)/藝風堂

●造形原理（丘永福)/藝風堂

●商業美術設計(陳孝銘)/九洋出版社

●基礎設計之研究(游象平 ‧ 王錫賢)/文霖堂

●最新平面設計基礎(林品章)/星狐出版社

●設計基礎(上冊)(張建成 譯)/六合出版社

●平面設計基礎(王無邪 ‧ 梁巨廷)/藝術家出版社

●日本DD裝飾雜誌/學習研究社

圖案設計綜論

人類生活於天地間，所有自然萬物與我們息息相關。對我們而言，自然造形是最親切，最容易感動的。自然形態是人類一切造形活動之靈感泉源。本書大部份的圖案創作，是以觀察自然造形為基礎，觀察其形象、結構、質感、色彩，經過去蕪存菁，取其造形的精華，表現其特質，進而加入設計者的創意，最後繪製具有獨特美感的圖案。

圖案

圖案也稱為圖樣，凡應用造形的形態、色彩、質感等構成要素，在物象的原形中取其特點，並去蕪存菁後，創造具有裝飾美感的單位圖形，我們稱之為圖案。

圖案設計

將單位圖形，運用各種構圖法則，如二方連續、四方連續，及美的形式原理（統一、反覆、對稱、漸變、平衡、對比、比例、律動等）使單位圖形在群化的配置過程中，能達到美感及實用的功用，我們稱之為圖案設計。

圖案設計的題材

圖案設計的題材有：

（一） 自然造形：植物、動物、礦物、人物、天象、風景等。

（二） 人為造形：幾何形、文字、器物、建築等。

【圖案設計的應用】

圖案應用在生活上，實在是非常的廣泛，衣、食、住、行無所不包。平面圖案常應用於：標誌、企業象徵圖案、事務用品、廣告插圖、卡片設計、包裝紙、吉祥圖案、剪紙窗花、布花設計、絲巾、蕾絲花邊、織毯、刺繡、壁磚等；而圖案賦於立體化，常應用於建築、雕刻、雕塑或家飾品、包裝設計、餐盤、金工飾品、糕餅、盤飾設計…。如圖1～圖21在刻板、單調的現代生活中，圖案更能柔化我們的視覺，讓生活更多樣、繽紛。

高雄市政府教育局

1

2

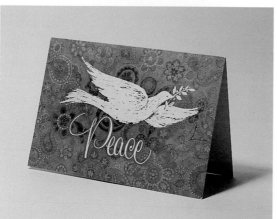

5

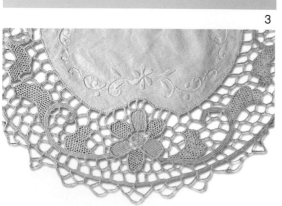

3

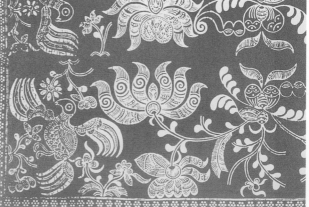

4

6

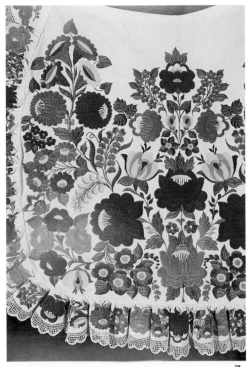

7

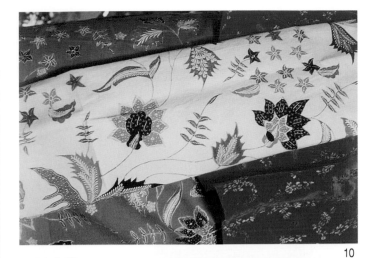

10

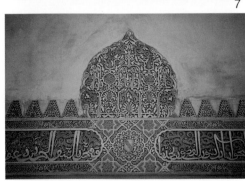

8

11

9

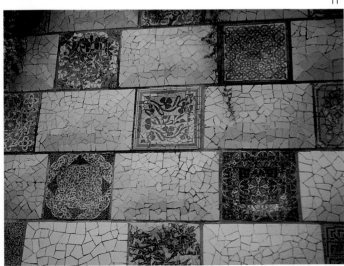

12

13

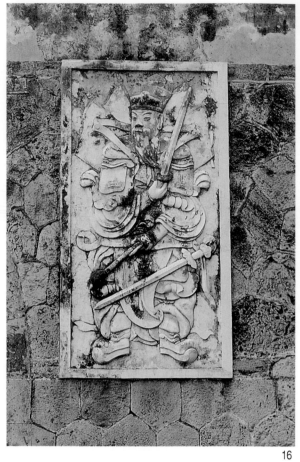

16

14

15

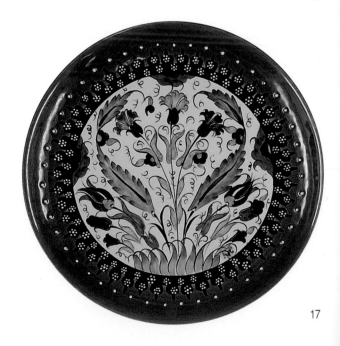

17

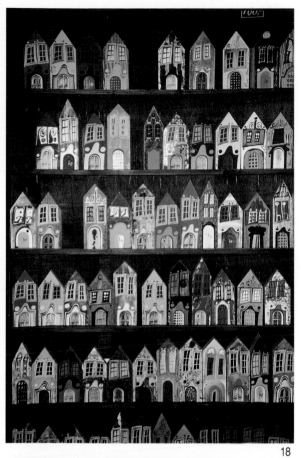

18

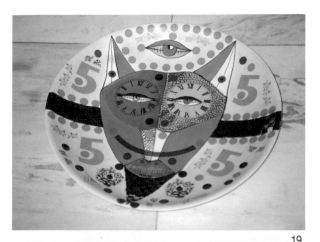

19

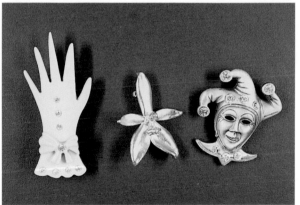

20

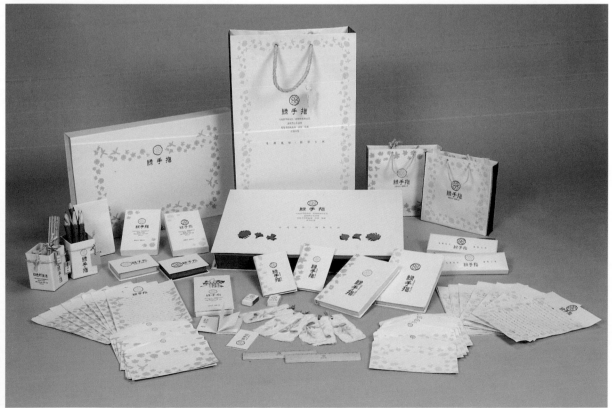

21

單位形圖案設計

單位形

　　在平面設計的領域中，凡是一個具有完整、簡潔的圖形，我們便稱它為「單位形」。它可以單獨存在，也可以是群化構成的基本元素。

單位形圖案設計的要點

（一）去蕪存菁、表現特性：去掉繁瑣，保留原形的特徵。——垂直思考

（二）加入主觀聯想、創造形態：將原形大膽地加以增減，創造出全新的形。——水平思考

單位形的表現形式與種類

（一）以線條為主的表現方式

（二）以色面為主的表現方式

（三）以線、面為表現方式

（四）綜合線、面、質感、肌理為表現方式

2-1 以線條爲主的表現方式

◆說明：

　　線是一種富有說明性、感情性的形態，從圖1、2中，我們可以感覺出每一條線條的情緒：輕快的、高興的、不悅的、肯定的、猶豫的、緊張的、柔和的。我們可以用線條賦與造形不同的性格與感覺。

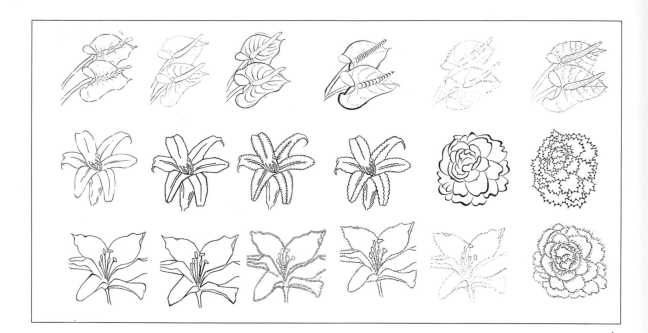

1

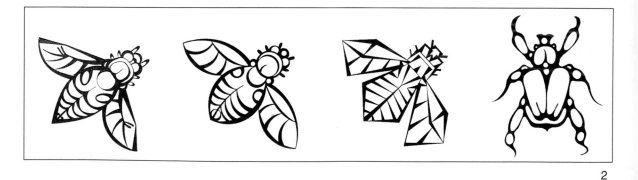

2

圖3、直線條具陽剛力道之美

圖6、9.是趨於簡潔理性美的線條

圖5、7、10粗細不一，飽滿流暢的曲線，深具張力、渾圓的美感

圖4、12有明確方向性的短直線與短曲線，具尖銳不安的感覺

圖8、11粗細不一的曲折線，具焦躁不安，神經質的感覺

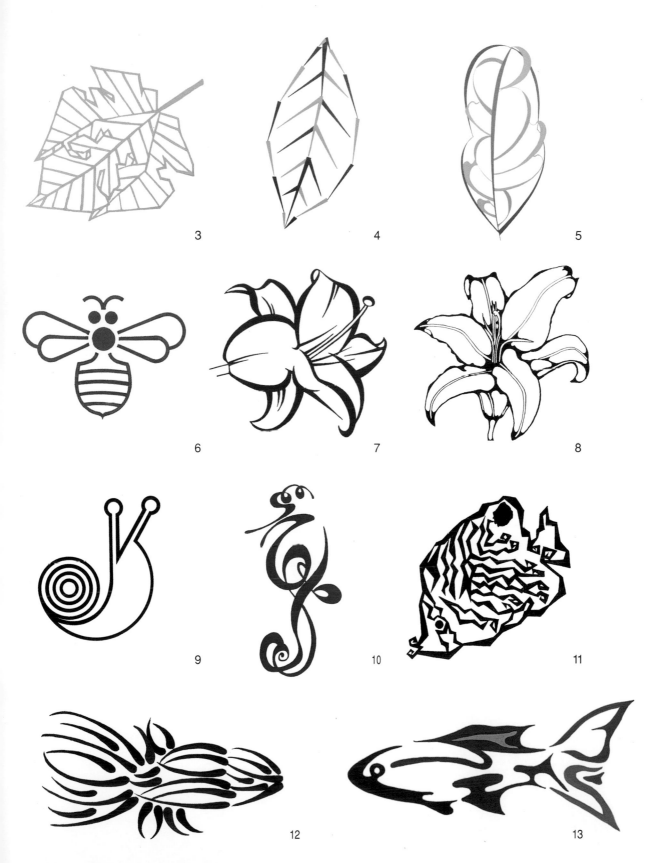

3

4

5

6

7

8

9

10

11

12

13

圖例作者： 2徐郁絜 7李玉媖 8方淑君 9蔡宜珍 10康卉芳 11劉守珍 12余慈慧 13周元品

◆**設計應用**：

　　單位形圖案除了可以獨立應用外，也是圖案設計的領域；如二方、四方連續、對稱、對比 ...等的基本元素。

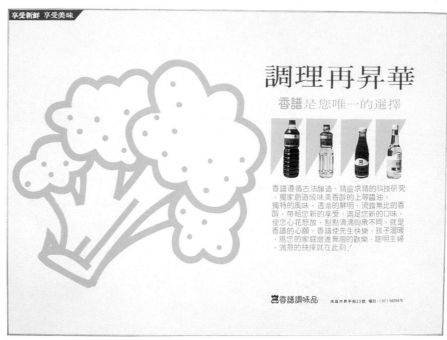

▲應用於報紙廣告的插圖　　　　　　　　　　　　　　　　　　　　14

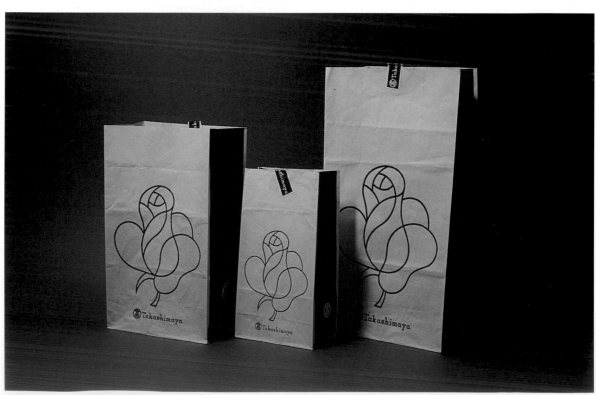

▲簡潔流暢的玫瑰花圖案，應用於購物紙袋的設計。　　　　　　　　15

▼應用於企業標誌設計

菩 提 心 · 菩 提 行

紫菩提佛教藝術

17

16

龍華民俗文化走廊
LONG WHA FOLK ART CULTURE PROMOTE PASSAGE

18

商標與標準字組合 3

19

▲應用於商標及視覺識別系統設計

2-2 以色面爲主的表現方式

◆說明：

　　一條線兩端頭尾相接，所圍成的形，而且具有一定範圍面積者，我們稱之爲「面形」，簡稱爲「面」或「形」，通常是指二次元的空間而言，亦即是被限制於平面空間的形。

　　面形大至可分爲幾何形、自由形、有機形、偶然形。

　　自由曲線形，正因爲它的不明確、大膽、活潑，常有不可遇期的驚艷感，如圖1至17。

　　幾何形是指圖案經去蕪存菁；最後的外輪廓線是以圓規、直尺所整理繪製而成的形，其具有安定、信賴、明暸、規則秩序感，常應用於標誌設計，如圖24及圖28至53。

1

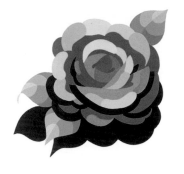

2

◆注意要點：

　　1.可依據寫實狀態的明暗來分割色面、配置色彩，則圖案能呈現立體感，如圖1至23。圖7至9三張人物圖案，就是利用攝影高反差的原裡，將攝影圖片中的調子精簡成若干個色面，所成的圖案。

　　2.另一種方式是：不考慮立體明暗，或不忠於原來物形的顏色來分割配置色面，主觀大膽的設色自創性較高。如圖43至48

3

4

5

6

圖例作者：1林皇耀 3黃瓊嬌 4陳尚書

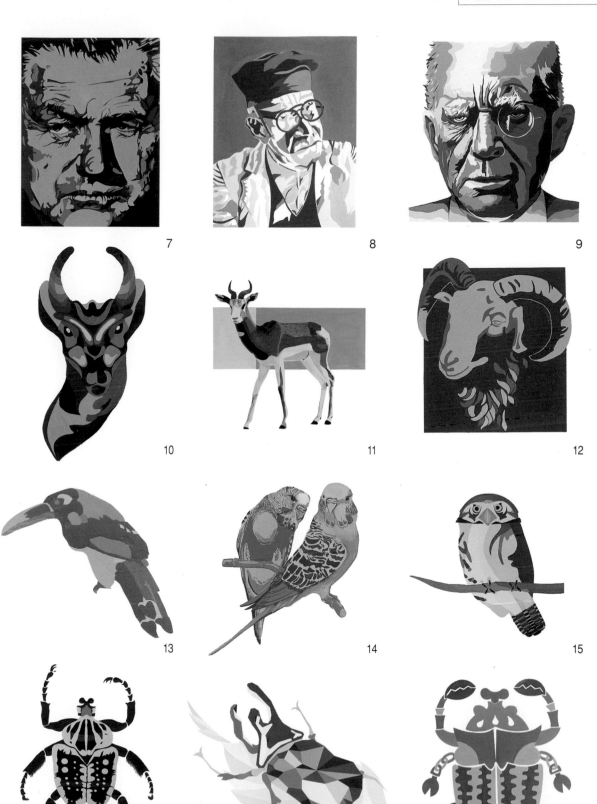

圖例作者：7劉淑芬 8林文義 9黃美華 10谷嬡婷 11張毓纓 12蘇美月 13劉恆恩 14成文仁 15吳佩樺 17李幼雯 18蕭靜娥

19

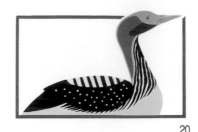

20

21

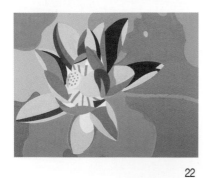

22

24

25

26

27

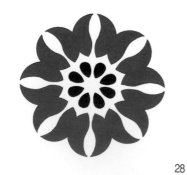

28

29

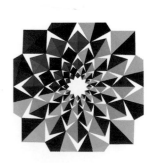

30

圖例作者：19李青慈 20曾獻德 21樊慶梅 24宋眉蓉 27陳乃華 30葉俐君

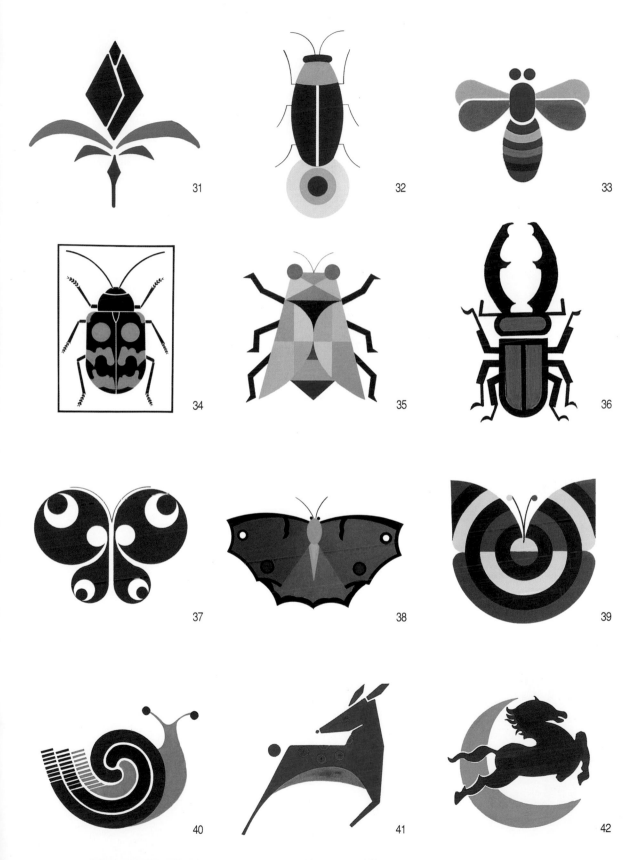

43

44

45

46

47

48

◆設計應用：

▲標誌設計　　　　　　　49

▲商標設計　　　50

▲應用於郵票設計　　　　　　　　51

本土的・故鄉的・自然的 台灣自然手記

組合型態

為了統合企業標誌、標準字與標誌圖案，塑造出強而有力且統一的視覺效果，規劃出一套富有延展性的編排模式，建立系統化的組合規範，利於媒體之使用

2

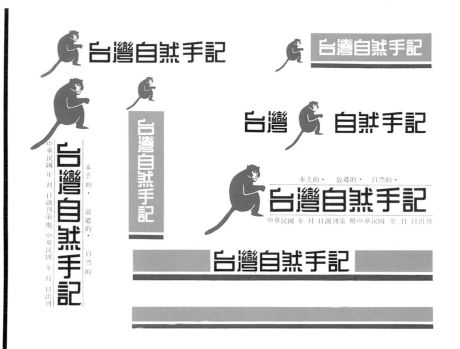

旗幟設計 SUNFLOWER CHILDREN'S BOOKS COMPANY **3**

快樂・知性・活力
陽光・兒童・向日葵

本公司的旗幟是以商標、標誌及標準字為主；配合適當色彩所構成。適用於各種活動，POP設置及展示會場；並使其達到美觀及宣傳的最終目的。

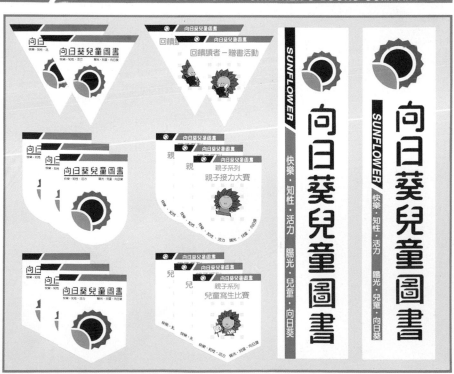

▲應用於企業視覺識別系統設計

2-3 以線、面為表現方式

◆說明：

　　於上述以線、面為表現方式中，我們已經得知可以設計出多樣表情及感覺的圖案。如今綜合線、面來做圖案設計；將有更大更豐富的表現空間。線條可以柔化色面、可以輔助色面使圖案更立體，讓形體更明顯。線條和色面錯開的表現形式，別有趣味。

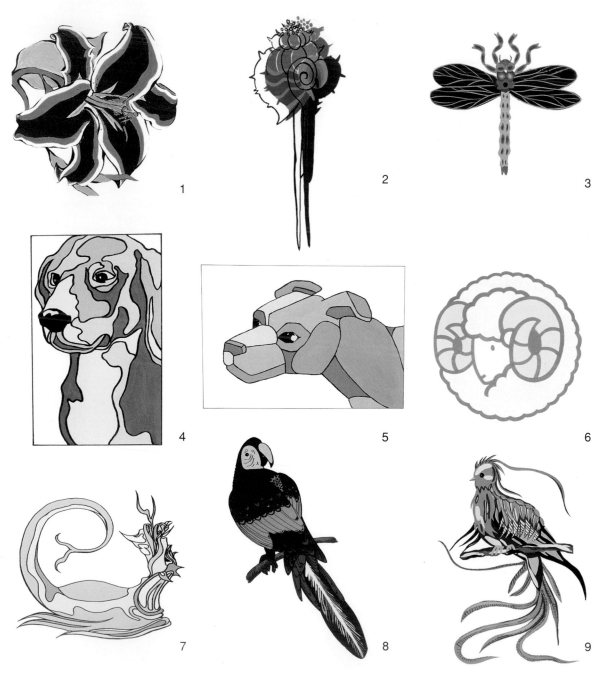

圖例作者：1盧時昱 2郭怡箏 3谷嬡婷 5、7劉湘玲 8黃藏賢 9黃志成

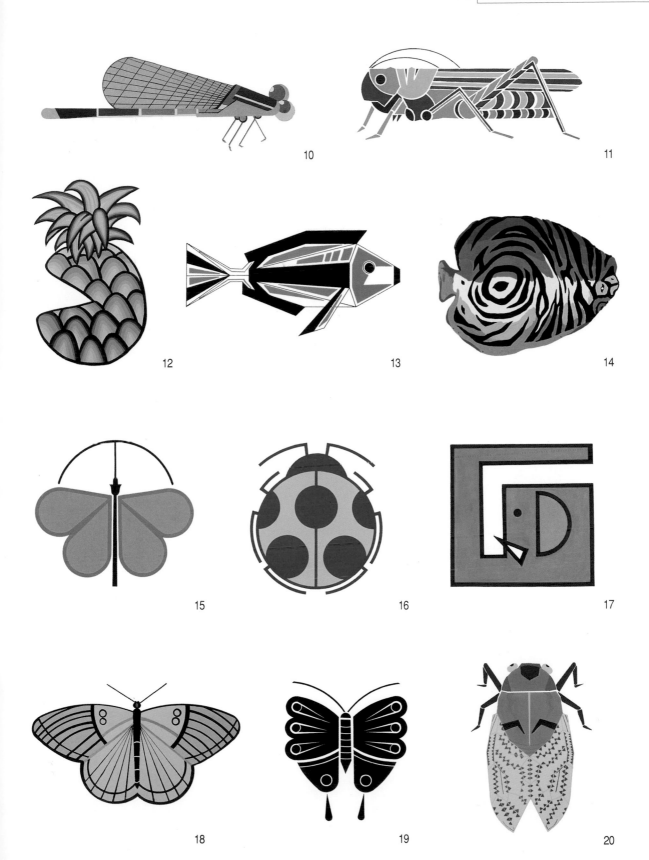

圖例作者：10吳居明 11李鳳玉 15謝淑真 16陳麗雲 17黃千芸 18王炯如 19鄭富益 20朱政錦

◆設計應用：

▲食品公司標誌設計　　　21

22

23

▲應用於企業識別設計

▲標誌設計與應用

圖例作者：21、22、23游淑雅 27葉淑玲

▲應用於企業識別設計 25

▲用於產品標貼設計 26

▲標誌設計與應用 27

▼台灣原住民圖騰設計應用為CD封面插圖

28

29

30

2-4 綜合線、面、肌理、質感爲表現方式

◆**說明：**

　　1.綜合線條、色面再加上視覺肌理表現；也就是線條+色面+肌理，集合形、色、質及其他視覺表情。可以設計出更多彩多姿、富於變化的圖案。

　　2.表現技法媒材：透過不同的媒材做詮釋，比如：色鉛筆、廣告顏料、水彩、粉彩、臘筆、噴修、紙材撕貼等，或多種媒材混合使用。

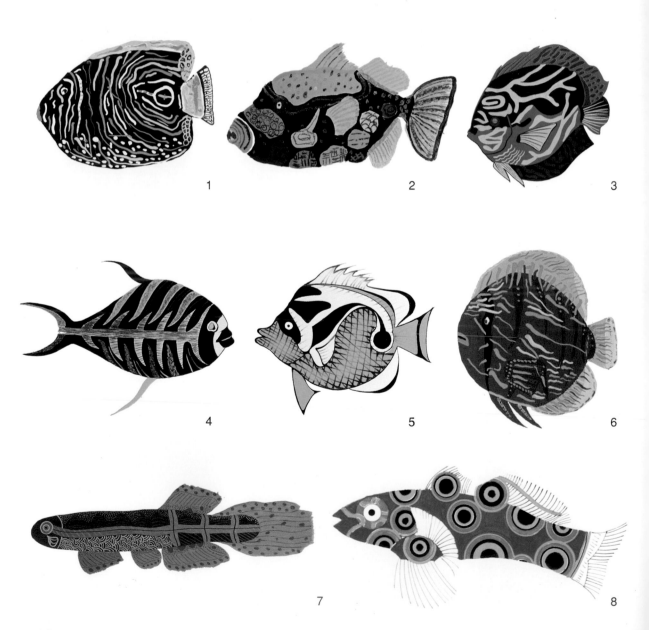

圖例作者：1、6羅正一 3麥婉琦 7陳皇如 8梁憶屏

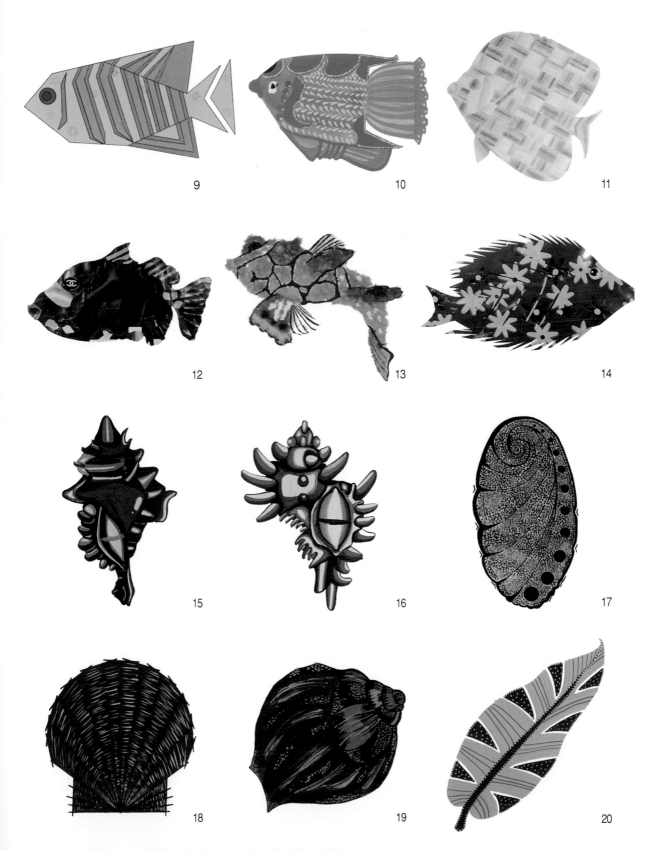

9

10

11

12

13

14

15

16

17

18

19

20

圖例作者：13陳耀 15、16王雅妮 17黃憶韻 18李宛育 19鄭可婕 20麥婉琦

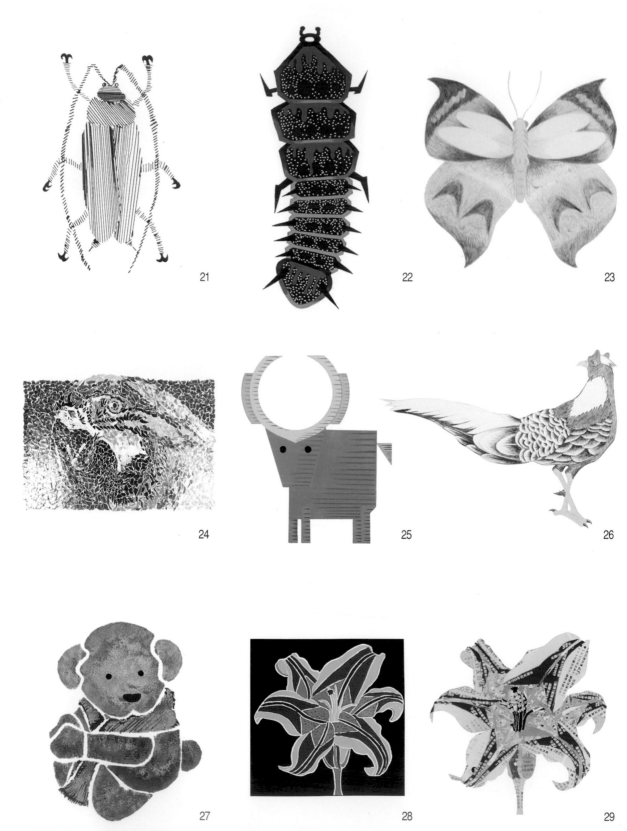

21

22

23

24

25

26

27

28

29

圖例作者：21吳源崢 22謝佩妘 25余建璋 26徐瑜隆 28、29方淑君

◆設計應用：

回憶過去
不如看清現在
珍惜目前的光陰
全力以赴

以求自我實現
展開自己
使自己獨立堅強
拋開依賴心

這世上最寶貴的
是你自己、愛你自己
珍惜今天
好好為自己活一場

不要以傳統的尺度
去選擇你的人生方向
要依自己的天才去
決定前進的路途

帶一些色彩
讓自己的空白
不管別人怎麼說
我的世界我自己安排

自己認為該做的事
就別猶豫
因為躊躇和猶豫
常成為日後的追悔

30

▲一系列書籤設計

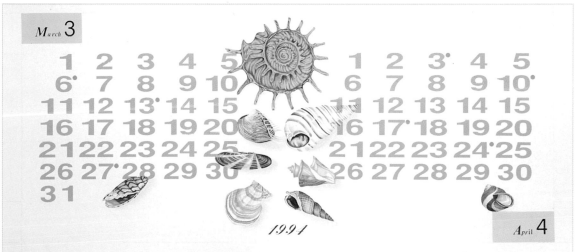

▲March 3

▲April 4

1991

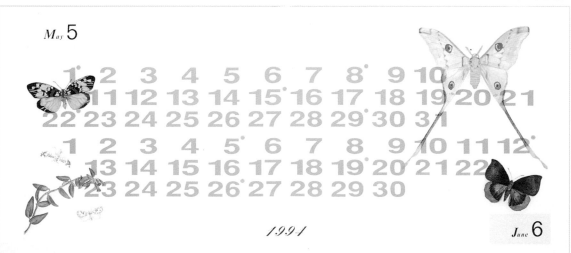

▲May 5

▲June 6

1991

31

32

▲應用於月曆設計
圖例作者：30鄭鈺珍 31黃秋羚 32劉佳薰

▼個人風格強烈的圖案設計

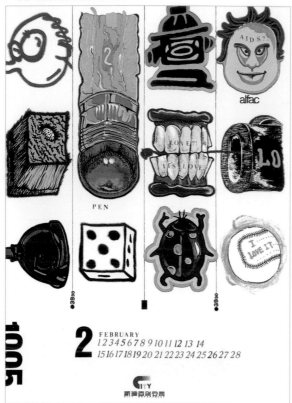

33

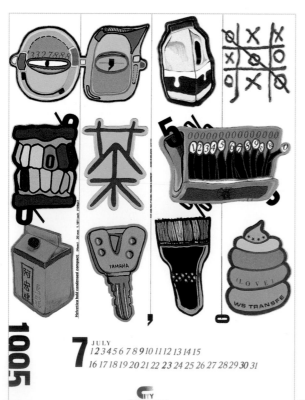

34

35

▲以英文字為質感的魚形，構想獨特，增強海報的注目力

圖例作者：33、34歐韋宏 35陳寬祐

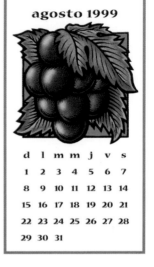

▲月曆設計 36

排 列 組 合

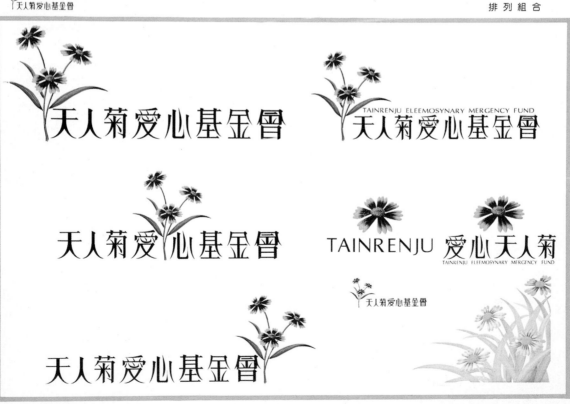

▲標誌設計與應用 37

2-5 造形與色彩

1. 色彩與生活

　　在自然界中，我們對各種物體的認知最重要的依據就是色彩。色彩豐富了我們的生活，睜開眼睛我們不難發現，觸目所及是個色彩豐富、色調多樣的世界。大自然現象中隱藏著奧秘的配色法則，提供我們學習色彩應用的泉源。

2. 色彩的種類

　　通常我們可以將色彩區分爲兩大類：(1)無彩色　(2)有彩色

　　中性的灰色雖然是無彩色，但若是純色略帶灰，則都屬於有彩色。

色彩	無色彩	白
		灰
		黑
	有色彩	純色
		其他一般色彩

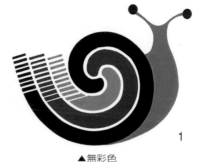

▲無彩色

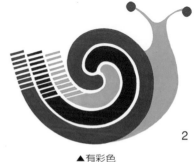

▲有彩色

3. 色彩的屬性

　　不論任何色彩，皆具三個屬性

　　一、區別色彩必要的名稱，叫做「色相」

　　二、色彩明暗的程度，稱爲「明度」

　　三、色彩的純度、鮮濁度，稱爲「彩度」

　　明色— 任何一個色相，若繼續混入白色時，它的純度便逐漸降低，失去原來的鮮度，純色加白所得到的淡色，稱爲「明色」

　　暗色— 純色混入黑色時，色彩漸變暗，彩度也漸低，稱爲「暗色」

　　清色— 明色與暗色都稱爲「清色」

　　濁色— 純色若加入白與黑、灰色，所得的色，稱爲「濁色」或「中間色」。

4. 色彩與心理

　　色彩直接影響我們的情緒，甚至生理的狀況。色彩具有比形態更強烈的暗示力量，色彩所代表的情緒，會因人的愛好厭惡之情感，而有很大的差異。

　　我們要探討的是：如何掌握色彩對人類心理影響的微妙關係，這有助於圖案造形創作之表現。

 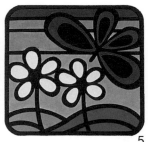 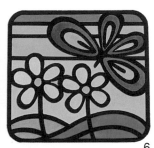

3　　　　4　　　　5　　　　6

▲色彩具有比形態更強烈的暗示力量

從心理作用而言，色彩分爲暖色系、涼色系。

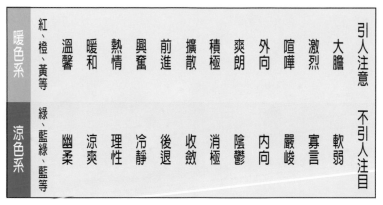

| 暖色系 | 紅、橙、黃等 | 溫馨 | 暖和 | 熱情 | 興奮 | 前進 | 擴散 | 積極 | 爽朗 | 外向 | 喧嘩 | 激烈 | 大膽 | 引人注意 |
| 涼色系 | 綠、藍綠、藍等 | 幽柔 | 涼爽 | 理性 | 冷靜 | 後退 | 收斂 | 消極 | 陰鬱 | 內向 | 寡言 | 嚴峻 | 軟弱 | 不引人注目 |

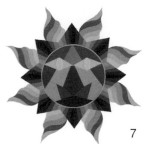

7

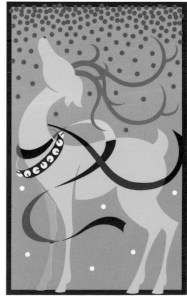

8

▼除了涼色與暖色，在12色相環中，還有以黃綠色和紫色爲界的兩個中性色。

▲暖色系　　　　9

▲涼色系　　　　10

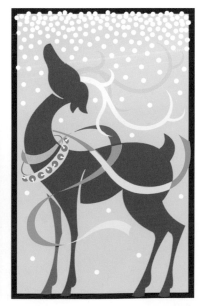

▲中性色　　　　11

圖例作者：7、8蘇如玉 9至11陳寬祐

　　利用色彩感覺，做適當的配色，營造所需要的效果，是我們要研究的課題。下列提供4組不同的配色感覺：

▼柔軟甜美的配色←──→堅硬的配色

12

13

▼興奮的配色←──→沈靜的配色

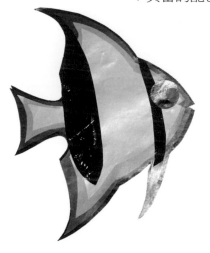
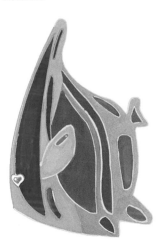

14

15

▼華麗的配色←──→樸素的配色

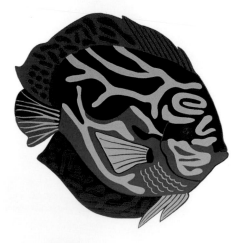
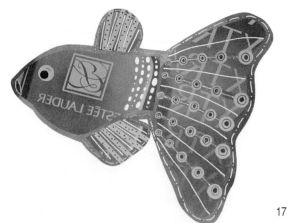

16

17

圖例作者：16、17麥婉琦

▼爽朗的配色◀──▶陰鬱的配色

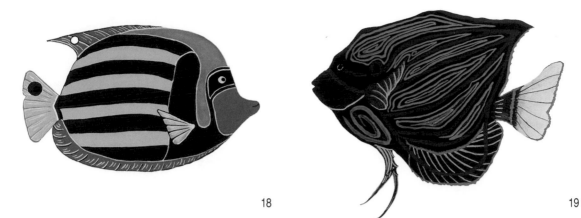

18　　　　　　　　　　　　　　　　　19

5. 色彩的感覺

　　酸：什麼食物會令人一想到，或一看到，雖未入口卻有齒頰酸澀的感覺？嚐嚐未成熟的果實，感受一下酸澀的味覺。

　　以綠色為主，由鉻黃、黃、檸檬黃，到青藍、藍綠色，都能表示酸的感覺。

　　甜：欲表示甜的感覺，以暖色系為主。明度及彩度較高，而且為清色，有透明感，愉悅感的皆適於表示甜的感覺。

　　苦：在我們的生活經驗中，苦到令人難以下嚥的食物，大概是俗話所說的 "良藥苦口" 的中藥吧！因此，以低明度、低彩度，帶灰、褐的暗濁色為主的配色，都能表示苦的感覺。

　　辣：對於 "辣味"，你聯想到什麼顏色？由辣椒的鮮紅及辣椒的刺激姓，得到的聯想。因此，以純紅、紅橙、黃為主，以對比色的純綠為輔，最能表示辣味。

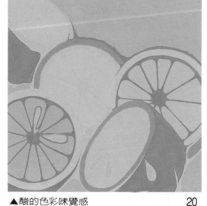

▲酸的色彩味覺感　　　20

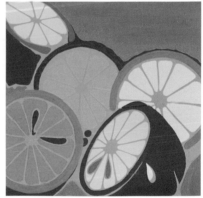

▲甜的色彩味覺感　　　21

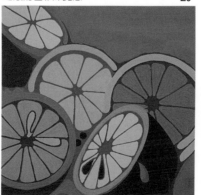

▲苦的色彩味覺感　　　22

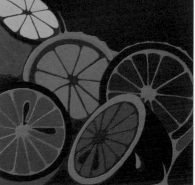

▲辣的色彩味覺感　　　23

圖例作者：19陳輝　20至23楊智茹 梁雅晴

6. 色彩的聯想

色彩會和我們的生活環境及生活經驗有關的事物聯想在一起，譬如春、夏、秋、冬四季，隨時序的轉換，會呈現不同的色彩意象。圖（24）—（27）令人讚頌造物主的偉大與神奇，我們當師法自然以獲取靈感。

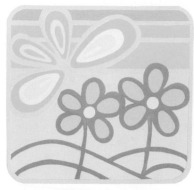
▲敷滿嫩綠、鵝黃的早春明亮意象。 24

▲盛夏，生命暢旺，濃烈熾熱的氣氛。 25

▲楓紅層層，果實熟黃的晚秋意象。 26

▲枯枝殘葉，蕭瑟淒美的寒冬意象。 27

紅色：凸顯自己，熱情卻任性，能明顯的看出強烈的自信，和積極的特性。

橙色：正面開朗受歡迎，年青活力的感受。

黃色：象徵榮耀與成熟，帶給人希望、舒適、輕盈自在的意象，明亮的黃色經常被使用在日常生活中。

綠色：意味著成長繁榮，是日常生活中，俯拾即是的色彩，是暗示豐富果實的希望色，是生根於植物世界觀的歡喜色。綠色外表看似保守，卻富親和力；活力十足的綠色，隱藏著愛表現的特性。

藍色：碧波夢傾的蔚藍，帶來和平寧靜的氣氛，有鎮靜的效果，並有極度保守，遠離風潮的特性。

紫色：洋溢優雅、神秘的高貴的意象。清爽的淡紫色是高貴、夢幻、神秘而羅曼蒂克的。不鮮艷，稍陰暗的紫色，有風雅而瀟灑的意象。紫色越濃烈鮮艷，華麗感也越強烈。

粉紅：粉紅色是在放鬆的狀態下，所呈現的色彩，如凱蒂貓、頑皮豹都曾是風靡全球的偶像；除了樣貌受歡迎外，色彩也是很重要的關鍵。

棕色：對季節而言，豐富、成熟和充實感的晚秋意象，即棕色。棕色的大地，永遠在包容萬有萬物，巧妙的使用棕色的智慧，已深深地融進人們的生活中。

白色：白衣天使、白雪公主、新娘都
　　　是純潔的象徵，是追求自我完
　　　善表現的性格，白色簡單明
　　　瞭，雖然很自我，卻不傷人。
黑色：擁有高度熱愛追求挑戰與刺激
　　　的性格，其自我保護意識強烈
　　　(有強烈的自尊心)。

　　這些聯想是我們在使用色彩時，
絕對不可忽略的。

色相	色彩的聯想				
紅	熱情	任性	危險	喜慶	傳統
橙	溫馨	甜美	歡喜	活力	開放
黃	明亮	希望	樂觀	高貴	富足
綠	自然	健康	環保	祥和	成長
藍	寧靜	憂鬱	理性	科技	速度
紫	優雅	細膩	浪漫	神祕	高貴
粉紅	甜美	溫柔	愛情	喜悅	陷阱
棕	樸實	典雅	成熟	充實	穩定
白	樸素	善良	簡潔	神聖	清新
黑	挑戰	創意	執著	嚴肅	穩重

7. 以色相為主的配色（基本的色彩計劃）

　　圖案設計過程中，在考慮配色時，有幾種方式可依循：

（1）同一色相配色法
　　利用單一色相，僅變化明度與彩
度，產生非常調和的感覺。

▲同一色相的配色，使人感覺穩定、溫和。　　　28

（2）類似色相配色法
　　取色環上位置接近的色相配色，但
若太接近，會顯得單調，太遠又顯得衝
突，最適當得搭配是：在色環上夾角約
30度至60度之間的任何色相。

▲類似色相的配色，容易調和。　　　29

（3）對比色相配色法

指在色環位置，接近於對面的諸色相的配色，其配色效果相當強烈，當彩度越高時，對比性越強。

▲對比色相的配色，具有活潑、明快的感覺。　30

（4）互補色相配色法

在色環上正相對的兩色，具強烈對比性，明度差極大的補色對，應該混入白或黑，以減少其明度差，得到調和效果。補色對面積接近時，如將其中一色面積縮小，則能增強統一和諧感。

▲搭配得宜的互補色，具清晰、戲劇性的色彩效果。　31

（5）多色相配色法

多色相配色，容易產生雜亂的感覺，而失去調和，所以應選定某一色相或某一色系為主色，依序搭配，才能亂中有序，而有調和之美。

▲多色相的配色　32

8. 以明度為主的配色（高低調子與畫面的效果）

（1）高長調：高明度、強對比，具積極、活潑，陽剛之性格

（2）高短調：高明度、弱對比，具有柔和、優雅，女性的性格

（3）中長調：中明度、強對比，具有豐富、剛強，男性的性格

（4）中短調：中明度、弱對比，具有夢幻、溫馨的意象

（5）低長調：低明度、強對比，具有苦悶、憂慮，適於描寫人生思考性的題材

（6）低短調：低明度、弱對比，具有憂鬱、死亡的意象

圖例作者：28至32陳寬祐 許慧芳

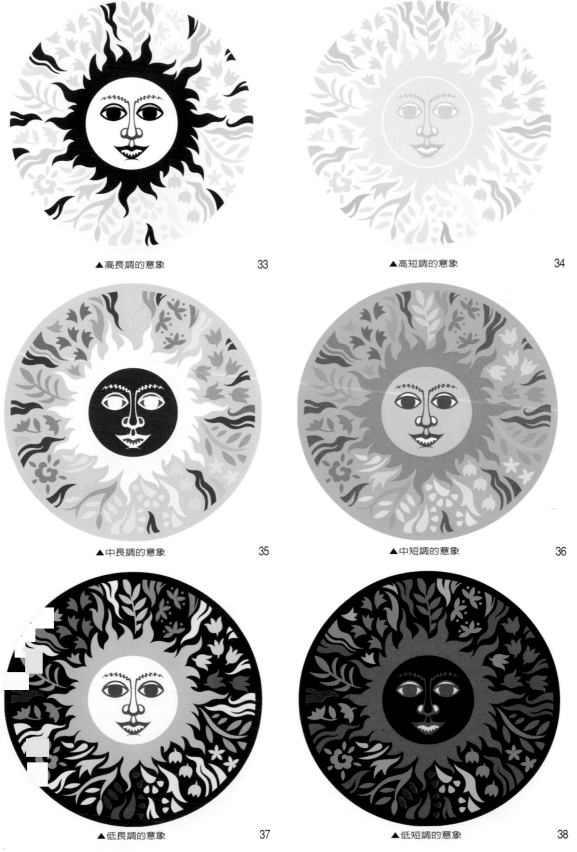

▲高長調的意象　　　　33

▲高短調的意象　　　　34

▲中長調的意象　　　　35

▲中短調的意象　　　　36

▲低長調的意象　　　　37

▲低短調的意象　　　　38

圖例作者：33至38陳寬祐 許慧芳

9. **以色調為主的配色**（色調在配色上的意象）

(1)粉味的色調(粉色調)：有柔和、纖細、嬰兒、粉嫩的感覺。

(2)美的色調(淺色調)：比粉色調明亮些，有甜美、浪漫、夢幻的氣氛。

(3)寶石的色調(明色調)：有清澄、光采，如寶石明亮的意象。

(4)鮮明的色調(鮮色調)：鮮明華麗、活潑引人注意的色調。

(5)濃郁的色調(深色調)：比鮮色調來得有厚美感、有飽滿、濃郁的感覺。

(6)穩重的色調(暗色調)：有修飾效果，具成熟踏實的意象。

(7)穩定的色調(沌色調)：有悠閒、寂靜的意象。

(8)雅緻的色調(淺灰色調)：比粉色調稍暗，具有簡單、樸素、雅緻的性格。

(9)樸素的色調(灰色調)：帶有枯萎、暗沉、濁重的樸素性格。

▲粉色調　　　　　　39

▲淺灰色調　　　　　46

10. **色彩與造形**

　　在圖案設計上，色彩是最重要的視覺傳達要素，造形與色彩之間它們有某種程度的連結與相互依存的關係，因此，色彩計劃是造形設計不可缺少的一環，如果說(圖案)造形是軀體，色彩則是衣表。(在同樣的圖案中，色彩是決定性的因素。)如圖(39~47)

　　既然色彩有這麼微妙的變化，與如此具大的影響，我們就不得不好好在顏色上做色彩計劃。

▲暗灰色調　　　　　47

圖例作者：39至47陳寬祐 許慧芳

▲淺色調　　40

▲明色調　　41

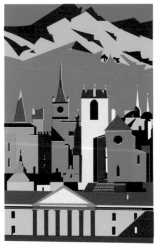

▲鮮色調　　42

▲沌色調　　45

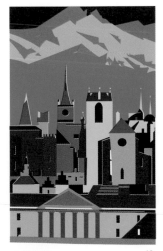

▲深色調　　43

▲暗色調　　44

圖案設計實例與應用

前一章節，已經介紹如何完成一單位形圖案設計，而由單位形圖案延伸、做群化的圖案設計，更加豐富了我們的視覺，使我們更了解到圖案設計之眞義，以達更寬廣的領域。

圖案延伸、群化的表現要領

（一）創意的開發：要有求知、探索的精神，經驗和閱歷爲產生新觀念的燃料；廣泛涉獵，才能豐富創作泉源。

（二）美的形式原理的構圖法則，可爲設計者創造、鑑賞、研究之依據，但不是墨守成規，而是要融會貫通，靈活運用，才能設計出更具美感的作品。

★給自己自由的想像空間，沒有想像力，創作難，審美也難。

本章節裡，依美的形式原理完成構圖和諧的圖案設計；每一單元中的製作實例，只要加上創意，文字編排及版面配置，即可成爲設計應用的作品。

3-1 單位形圖案做多樣性詮釋 (由實物觀察思考、聯想⋯⋯做各圖案設計)

◆說明：

本單元可由任何實物做爲聯想之媒體，上至天象、日月星辰，下至鳥獸、花卉，其中各有不同特質造形。學習者可透過敏銳的觀察，聯想出各種不同意象的產生。

選擇一個自然物象，做爲創意聯想的造形，去聯想各不同圖案，做多樣性詮釋，在作品製作上爲了能看出單位形、圖案原形，故附原形圖案，然後再依這個原形圖案去聯想無數個不同圖案造形。

要了解人類觀察物體的過程，以及如何將之表現在紙上，大多數人傾向於使用文字和語言來描述，但若能試著以繪圖代替文字、語言來傳達訊息，將意念視覺化(視覺語言)會比文字語言詮釋的更清楚。一張畫勝過千萬個文字，圖形效果有時比文字的解釋更有力量。

做一個設計人，最基本的條件，就是要不斷的去引發創意思考能力，進而塑造個人風格典型。

如何做多樣性詮釋·由觀察記憶→思考→聯想→開發創意，這是一個必然過程。

◆思考

1.垂直思考法：

通常人的思維途徑老是向一個方向進行。垂直思考是在同一地點挖洞，愈挖愈深，對於旁側的事物從無瞭解。

2.水平思考法：

(新思考法)則是在不同的地點再挖一個洞來觀察，依旁側的途徑來探求新方法、構思新概念。

3.抽象思考，即感性的思考：

左腦可理智，右腦可創意，感性的思考重於理性的思考，在創意的過程中，感性，感受(sense)是很重要的，以較爲感性的思考方式來發揮自我的表現，才不致於落入與其他人相類似的作品。

垂直思考的人是冷靜地面對事實，經過固定的思考檢討，而採取步驟。水平思考的人卻站在另一個角度來看事實，離開固定的規範，尋求全然不同的路徑。

垂直思考法與水平思考法的圖例：

▲垂直思考法是一種直線性的思考方式，而水平思考法是一種樹枝狀的思考方法。

◆ **聯想**

● 聯想(激發想像力)又稱腦力激盪。

● 每件事物皆能引發人聯想，事事物物皆具關聯性，因為每個創意都起因於對另一事物的推想，「聯想」在圖案設計創作中是很重要的訓練，可經由聯想舉一反三產生豐富的創意。

● 不相干連結為相干的聯想。不要在意事物間的差異性，儘可能運用你的想像力，重新思考事物間相互的關係，尋求各種可能性的新組合。

● 放棄守舊和成見，以自由奔放、無條件、無限制、無禁忌的遊戲精神，來接受新的挑戰，才能有新發現。

● 在聯想中常見的有「移情作用」而形成的聯想情境……開發創意

● 經驗和閱歷，閱讀和寫作，欣賞和多畫，可以磨練激發想像力和創造力。

● 滿足現狀是創造性思考過程中最大的障礙。

● 自我沮喪、膽怯、習慣性，傳統有抑制創造力的激發。

水平思考實例（一）

1

2

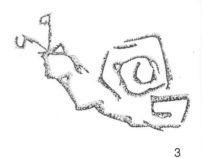

3

水平思考實例（二）

8

9

10　　11

12

◆表現方式：

　　盡量使用不同的材料
(媒材)比如色鉛筆、廣告顏
料、水彩、粉彩、蠟筆、噴
修……也可使用不同的紙
張，集合形、色、質及其他
視覺表情，逐步發展3~6個
做不同的詮釋，試著創作一
系列水平或垂直思考的圖案
構成。

◆製作實例：

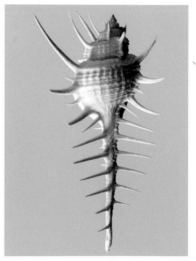

13

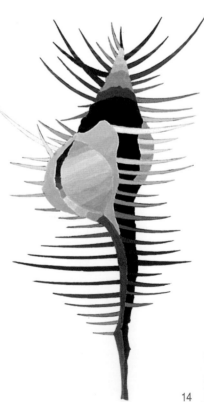

14

圖例作者：1、13陳寬祐 2至7馮欽誠 8至12陳劭琪 14至19黃靖尹

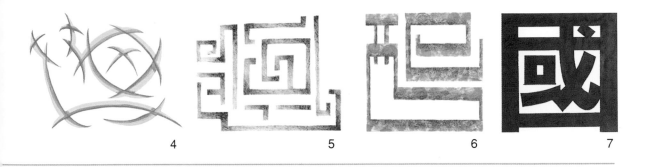

4　　　5　　　6　　　7

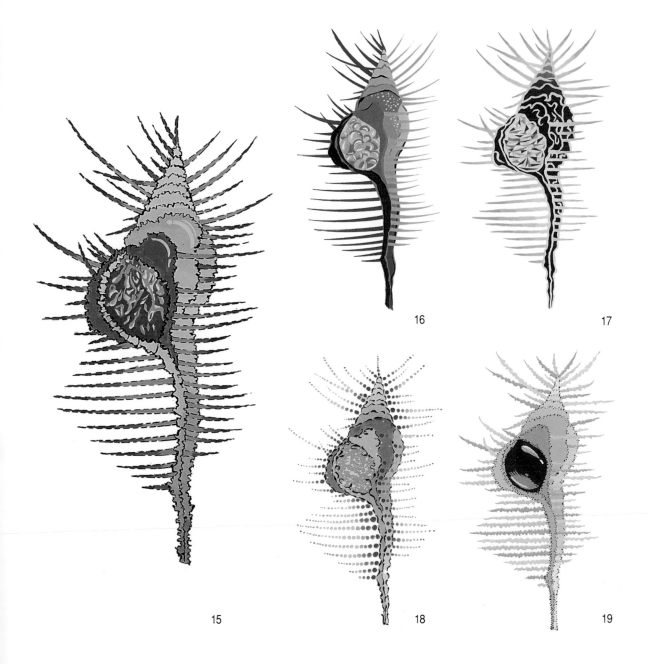

15　　　16　　　17　　　18　　　19

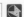

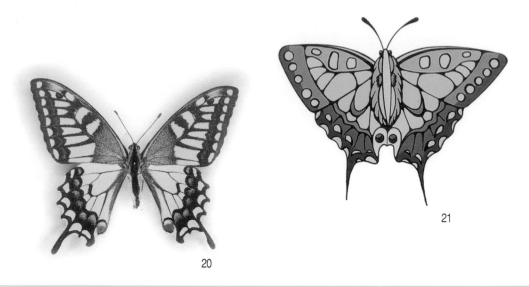

20

21

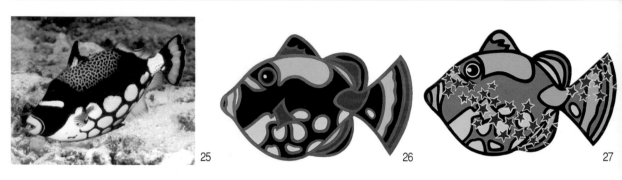

25

26

27

31

32

35

圖例作者：20至24徐郁絜 26至30蔡明君　32至36呂仁傑 37余慈慧

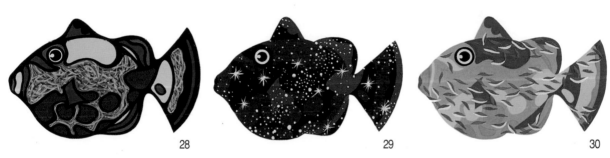

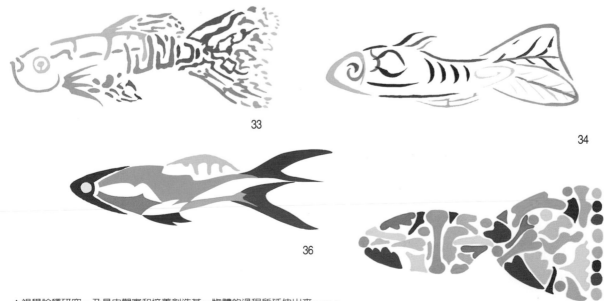

▲視覺詮釋研究，乃是由觀察和培養創造某一物體的過程所延伸出來……。

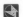

38

39

43

44

48

49

50

圖例作者：39至42林姿岑 44至47梁祖寧 50至53康卉芳

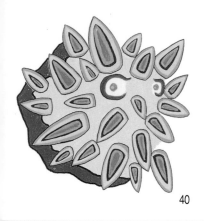

40 41 42

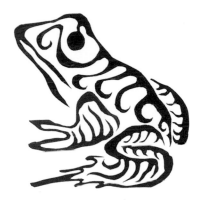

45 46 ▲從母體的造形裡去探索簡潔的抽象意念。 47

51 52 53

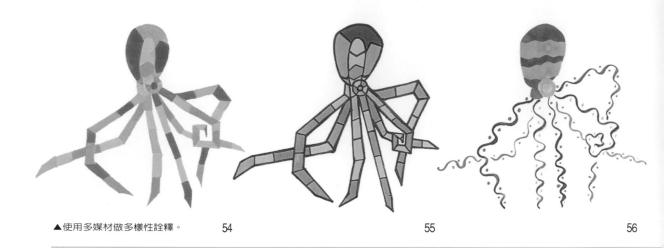

▲使用多媒材做多樣性詮釋。　　　　54　　　　　　　　　　55　　　　　　　　　　56

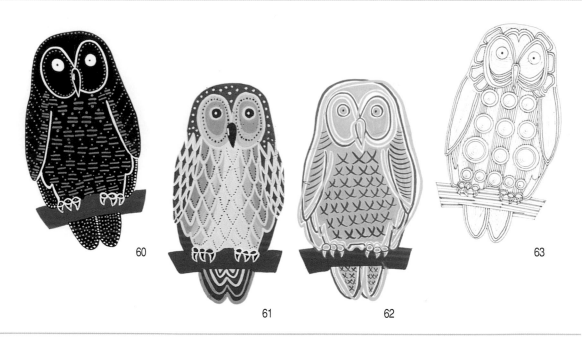

60　　　　61　　　　62　　　　63

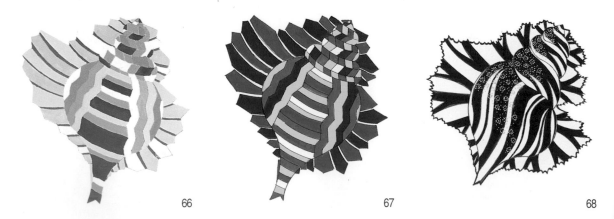

66　　　　　　　　67　　　　　　　　68

圖例作者：54至59陳劭琪 60至63麥婉琦 64至70顏瑞雲

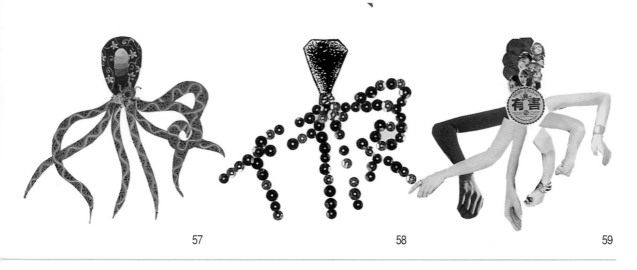

57 58 59

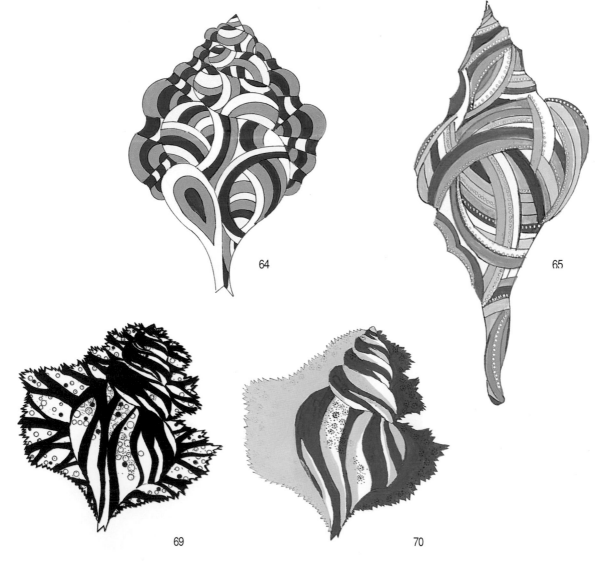

64 65

69 70

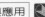

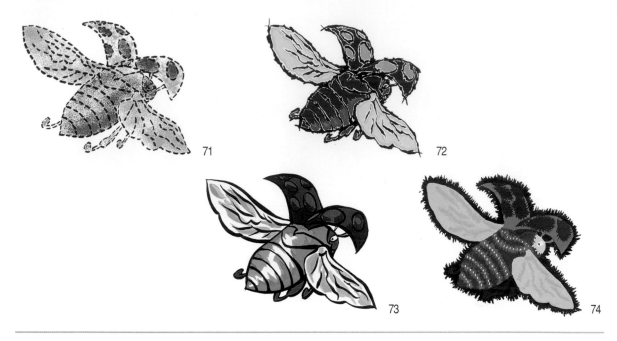

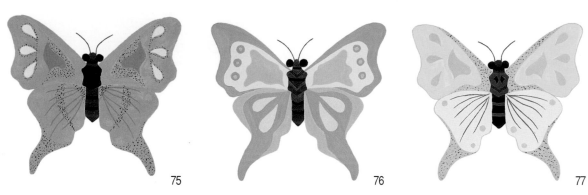

▲不同風格的瓢蟲視覺詮釋。

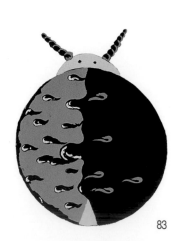

圖例作者：71至74趙淯瑛 75至77黃立君 78至81李淑淇 82至86謝佩妘

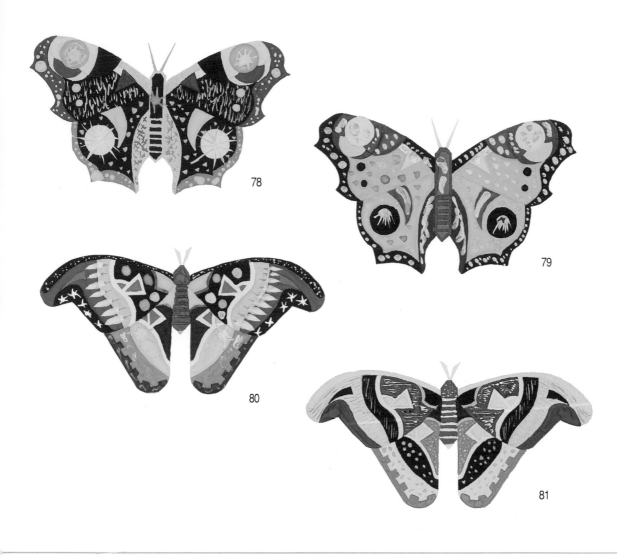

78

79

80

81

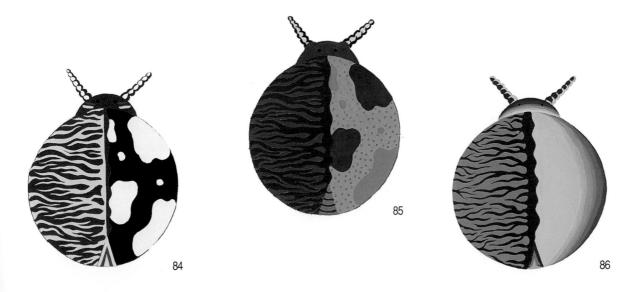

84

85

86

87

88

89

90

▲近似抽象的圖案設計，竟是來自寫實的精神物體。

94

95

96

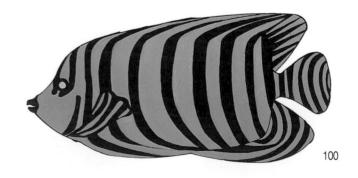

100

圖例作者：87至90馮欽誠 91至93鄭鈺珍 94至99楊迪耘 100至102劉惠貞

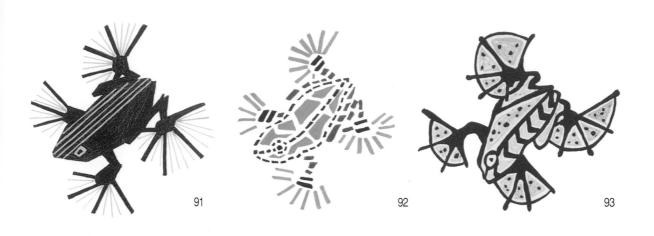

91

92

93

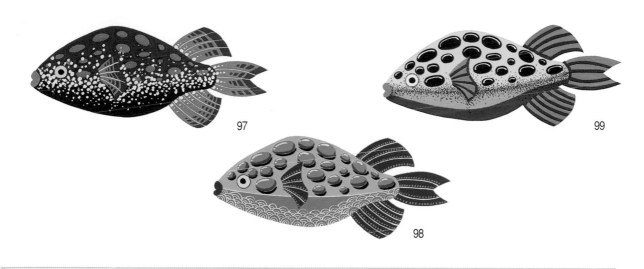

97

99

98

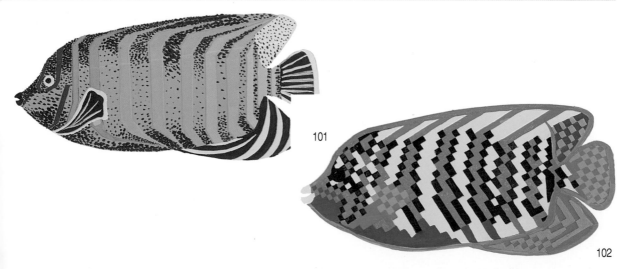

101

102

3-2 應用紋理、質感做圖案設計

◆說明：

　　質感也稱「肌理」、「紋理」。質感通常可區分為「觸覺質感」、「視覺質感」兩種。

　　所謂觸覺質感是透過觸摸感官，而給予我們不同的心理感受，例如 硬軟、光滑或粗糙等。

　　視覺質感則是建立在記憶上，雖然不能直接觸摸到質感本身，但是視覺能喚起我們的經驗記憶，從而感覺到不同的心理效應。觸覺質感較易表現在非平面的造形上，而視覺質感則常見於平面作品中。

　　在設計的基礎教育上，質感的訓練與造形、色彩一樣重要。視覺質感的表現方法雖然很多，但在此歸納出二個思考、創作的方向做為參考：

　　1、從觀察自然造形的肌理、紋理，來創作圖案。

　　一花一世界，當我們微觀一物體的細部結構時，會發現很多有趣的紋理，例如動植物的毛皮、木材的紋理。或因時間的流逝及自然條件的改變，許多物體也會產生變化；如牆上油漆剝落的痕跡，風蝕或水痕等。顯微鏡底下的動植物、礦物的細胞結構，都是圖案創作時的靈感寶庫。

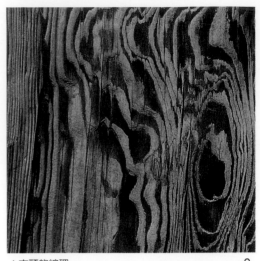

▲木頭的紋理　　　　　　　　　　　　2

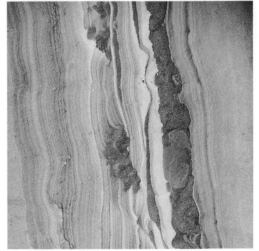

▲經長時間海蝕作用，造就出石頭紋理　3

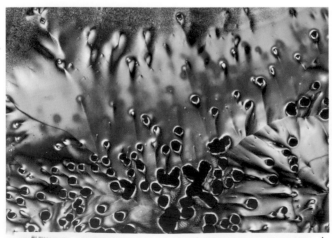

▲透過顯微鏡　物體結晶呈現出千變萬化的造形，及如夢如幻的色彩 1

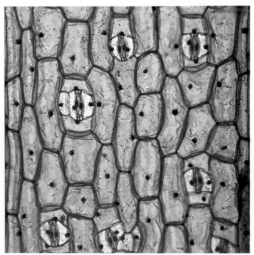

4

圖例作者：1至4陳寬祐

◆製作實例：

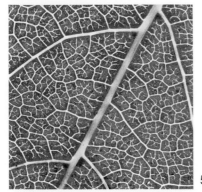 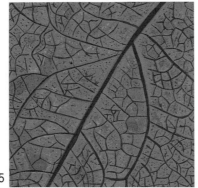 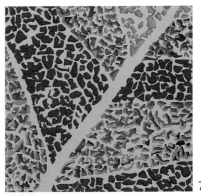

▲透過高倍攝影，所呈現葉脈的構造　　　　▲參考前圖，運用不同的技法及配色可做出不同感覺的圖案

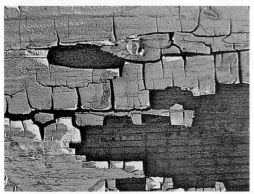

▲斑剝的牆上，蘊含著偶然形

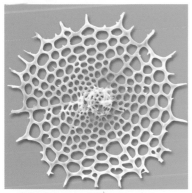

▲顯微鏡底下，放射蟲的骨格結構　　　　▲根據放射蟲的骨格結構所做出的圖案

 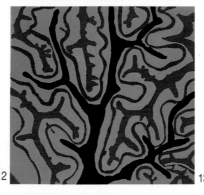

▲生物細胞

圖例作者： 5、8、10、12陳寬祐 6許睿雲 7包麟芝 9張惠瑜 11孫以恕 13城佩希 14彭麟婷

▼以下圖15至29的圖案創作，構思皆來自於動、植物的細胞

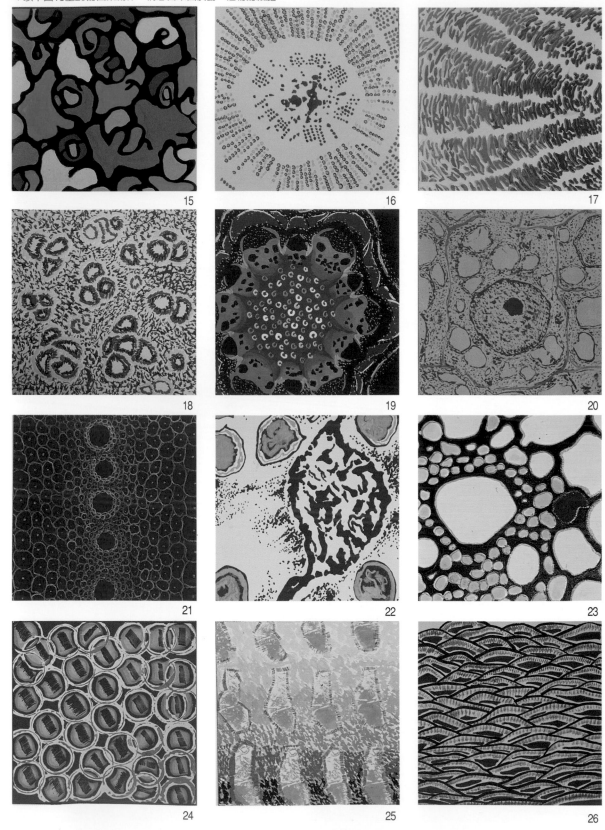

15

16

17

18

19

20

21

22

23

24

25

26

圖例作者：15彭麟婷 16、17 包麟芝 19謝佩妘 20許睿雲 21李宛育 22方璽鈞 23劉瑋琳 24至26李雅婷

27

28

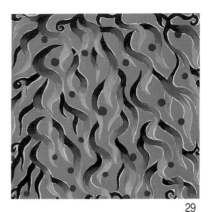
29

2、除了從自然造形中找創意之外,我們可以借助各種彩繪媒材,作自創性較高的質感表現,如以蔬果、織物、葉子等拓印、壓印。以畫筆甩畫,或用吹、用噴、用乾擦、擠壓等。廣泛的去試驗各種材料及表現方法,往往會有很特別的偶然效果。

◆**製作實例:**

1.印染、壓印

以顏料直接塗在素材(如葉子、粗布)上,再將素材壓在紙上,即可得到圖案。素材的選擇並沒有限制,任何物品都可以利用。

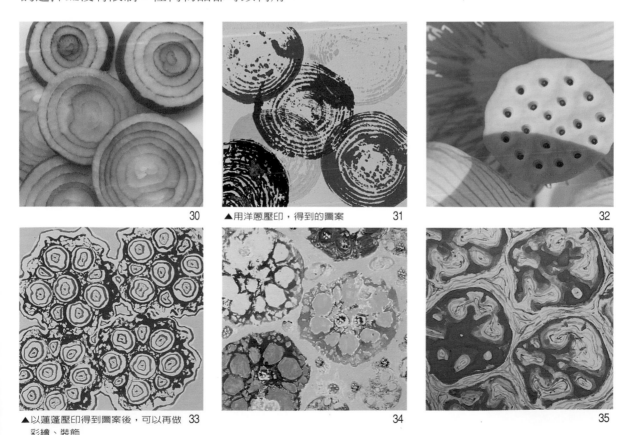

30

▲用洋蔥壓印,得到的圖案 31

32

▲以蓮蓬壓印得到圖案後,可以再做 33
　彩繪、裝飾

34

35

圖例作者:27彭麟婷 28、29謝佩妘 30、32陳寬祐 33李宛育 34顏瑞雲 35許睿雲

▼以下圖37至47 皆是利用各種素材印染而成

▲在紙上塗抹顏料,然後對摺壓印, 36
可以呈現偶然效果的圖案

37

38

39

40

41

42

43

44

45

46

47

圖例作者: 36陳玉衡 37吳偵瑜 38、42趙淯瑛 39、47顏瑞雲 40張斐珊 41乜薇旋 43許睿雲 44黃億韻 46謝涵琳 47顏瑞雲

2.使用各種繪畫媒材，乾刷、渲染、甩畫、吹畫…等，畫出偶然效果再加上人為的修飾。圖 48 至64

48

49

50

51

52

53

54

55

56

57

58

圖例作者：48顏瑞雲 49鄧瑩盈 50、52謝佩妘 51孫以恕 53陳怡蘋 54鄭可捷 55曾雯卿 56蔣宗諭 57張斐珊 58謝涵琳

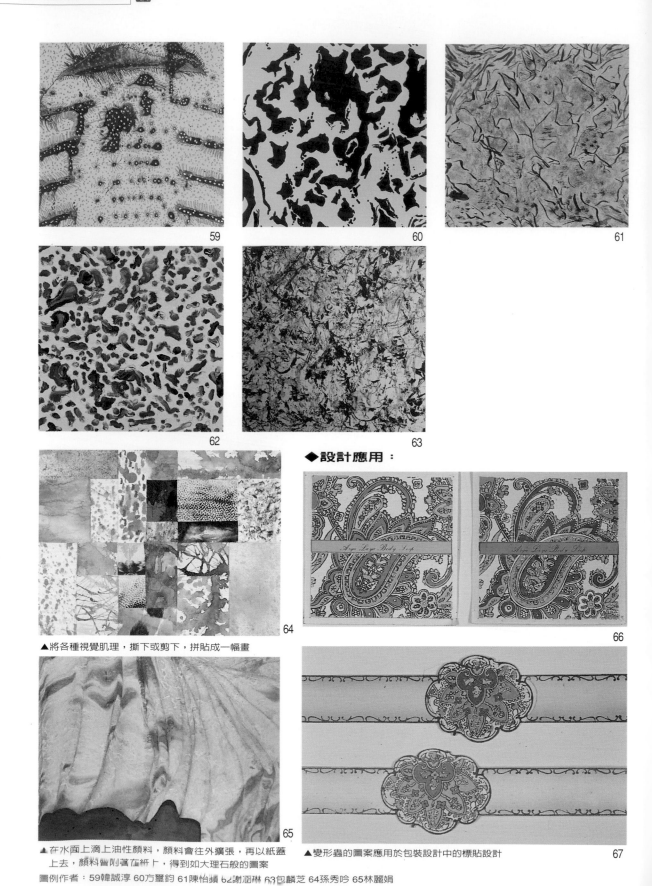

59

60

61

62

63

◆設計應用：

64

▲將各種視覺肌理，撕下或剪下，拼貼成一幅畫

66

65

▲在水面上滴上油性顏料，顏料會往外擴張，再以紙蓋
　上去，顏料會附著在紙上，得到如大理石般的圖案

▲變形蟲的圖案應用於包裝設計中的標貼設計

67

圖例作者：59韓誠淳 60方韻鈞 61陳怡頻 62謝涵琳 63包麟芝 64孫秀吟 65林麗娟

▲應用於企業視覺識別系統；象徵圖案設計 68

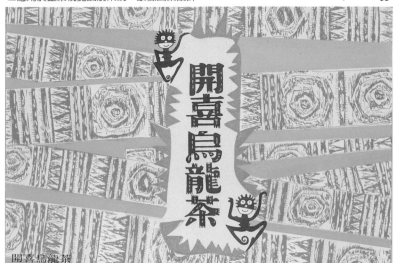

開喜烏龍茶

▲報紙廣告設計 69

▲月曆設計 70

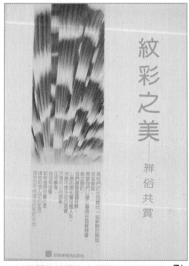

▲以美麗的紋理為主插圖的海報設計 71

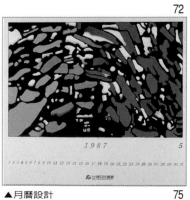
72

▲月曆設計 73

▲月曆設計 74

▲月曆設計 75

▲月曆設計 76

圖例作者：68、69柯佩君、魏黛男

3-3 二方連續圖案設計

◆**說明：**

　　「二方」意指兩個相對的方向，「連續」有無限延伸的特性。它是在指定的規格中，以單位形圖案（具象、抽象、符號），由相同的單位形圖案，或數個相異的單位形圖案，作上下或左右二個方向，規律式的重覆、延伸…，並呈現帶狀的連續排列。因此二方連續又稱「帶模樣」或「邊模樣」。

◆**製作實例：形的觀察與單純化**

實例一：以實物的素描資料進行分析與創作，作二方連續圖案構成的練習。

1.理性忠實地觀察與描繪：

　　以鉛筆速寫方式描繪採集花卉，並作多層面，多角度的細微觀察。（在此階段要能掌握寫實技巧，才是最有效的方法。）

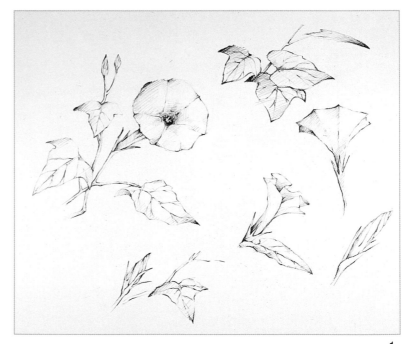

1

2.簡化形態的結構：

　　仔細觀察實物，掌握形態的特徵，將原始造形簡潔化（單純化）、圖案化。

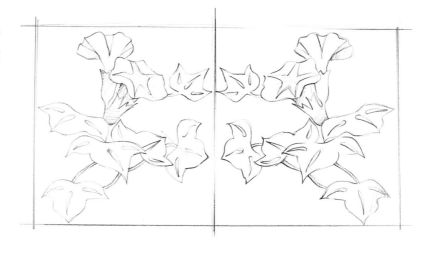

2

3.單純化的目標：

　　將不必要的繁雜細節作理性的過濾整理，保留基本形態做客觀性的創作表現，再以單元模樣衍生組合成二方連續圖案。

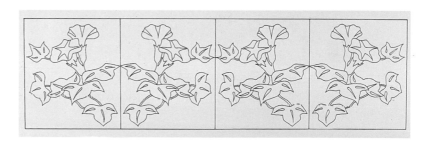

3

4.配色計劃（彩色初稿）：

　　應用色彩原理與色彩計劃，嘗試以各種媒材作不同的配色。

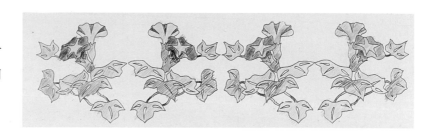

4

5.完成圖（彩色精稿）：

　　造形、色彩趨於完美的二方連續圖案。

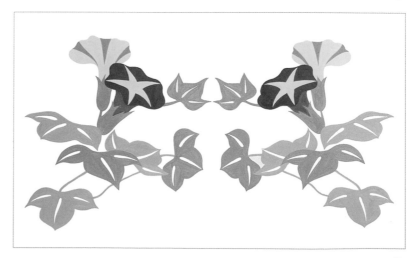

實例二：

1.觀察自然物由內而外的結構、肌理組織，以寫生方式忠實地描繪下來。

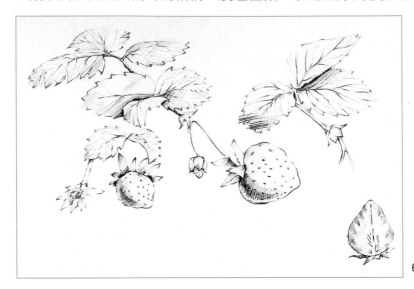

6

2.由深切的觀察中掌握良好的造形要素，再抽取必要部分加以簡潔化。

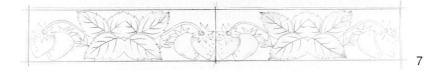

7

3.再以創作意念變化形體，洗鍊造形，使之趨於簡潔、單純。

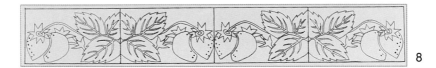

8

4.賦予美麗的色彩計劃。

9

5.造形簡潔、色彩妍麗的二方連續圖案。

10

圖例作者： 6至9許慧芳 15洪家宏 16許哲彰

◆二方連續的配置圖例

（圖例11）統一單位形的方向，作有規則的連續排列。

11

12

13

（圖例14）以波紋式排列的二方圖樣。

14

15

16

（圖例17）垂直式排列的二方圖樣。

17

18

（圖例19）變化單位形之方向，作逆對稱連續延伸。

（圖例24）以斜行式統一方向排列。

（圖例25、26、27）以斜行式逆方向錯開排列的二方圖樣。

圖例作者：20陳麗雲 21湯雯如 22林艾瑾 23施儀珊 26白曼婷 29劉惠綺 32鄭秀敏 34唐柏修 35蕭麗雅

（圖例30）犬牙式排列的二方圖樣。

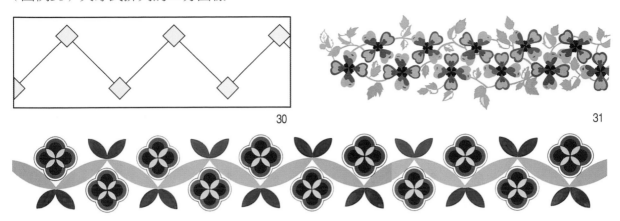

30

31

32

（圖例33）犬牙式逆方向交錯排列的二方圖樣。

33

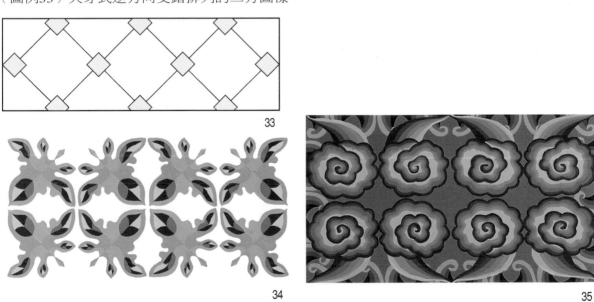

34

35

（圖例36）把單位形重疊構成，以「點」狀排列的二方圖樣。

36

37

（圖例38）複合式重疊構成的二方圖樣。

38

39 40

◆**設計應用：**

　　二方連續圖案的設計應用，可分爲平面圖案及立體圖案。平面圖案常用在如：布花、花邊、地毯、壁磚、瓷磚（馬賽克）、刺繡、蕾絲、CIS象徵圖案設計上。

　　而立體圖案乃是將平面圖案賦予立體化，常用在器物、建築、雕刻、工業產品設計等方面。

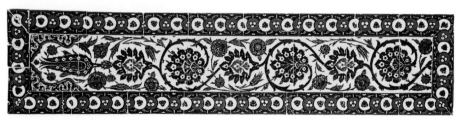

▲土耳其風格壁磚圖案設計 41

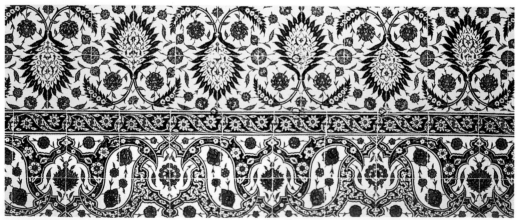

▲土耳其風格壁磚圖案設計 42

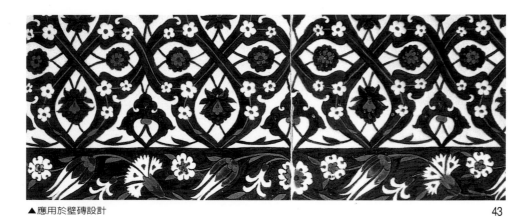

▲應用於壁磚設計　　　　　　　　　　　　　　　　　　　43

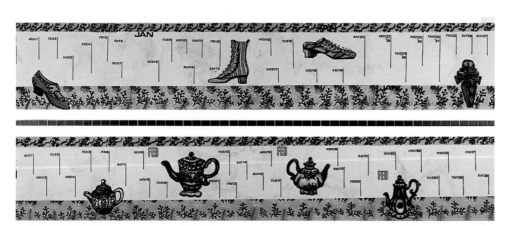
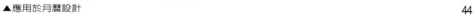

▲應用於月曆設計　　　　　　　　　　　　　　　　　　　44

▲應用於包裝紙設計　　　45

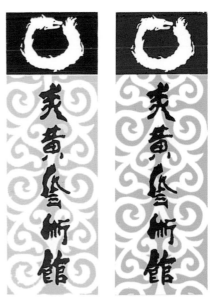

▲二方連續在企業識別符號的應用　　46

圖例作者：44李依真

▲以企業商標為基本形，設計企業象徵圖案做二方連續組合。　　　　　　　　　　　47

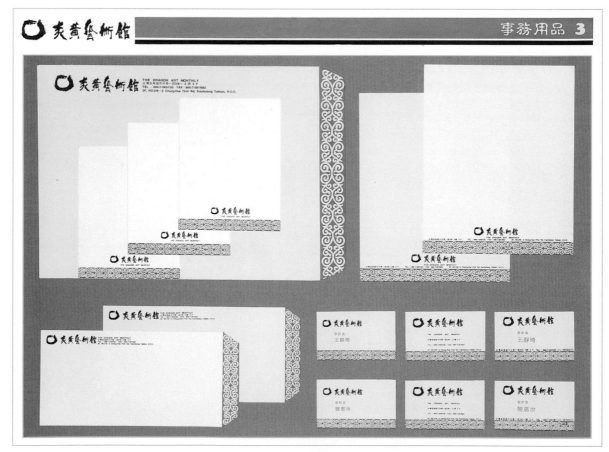

▲以企業商標為基本形，設計企業象徵圖案做二方連續排列以強化視覺作用。　　　　48

圖例作者：49至51許慧芳

二方連續及四方連續圖案，在企業識別符號設計的應用：

企業識別設計為加強視覺效果，以商標為基本形，所呈現
出各種象徵圖案連續排列的方式。

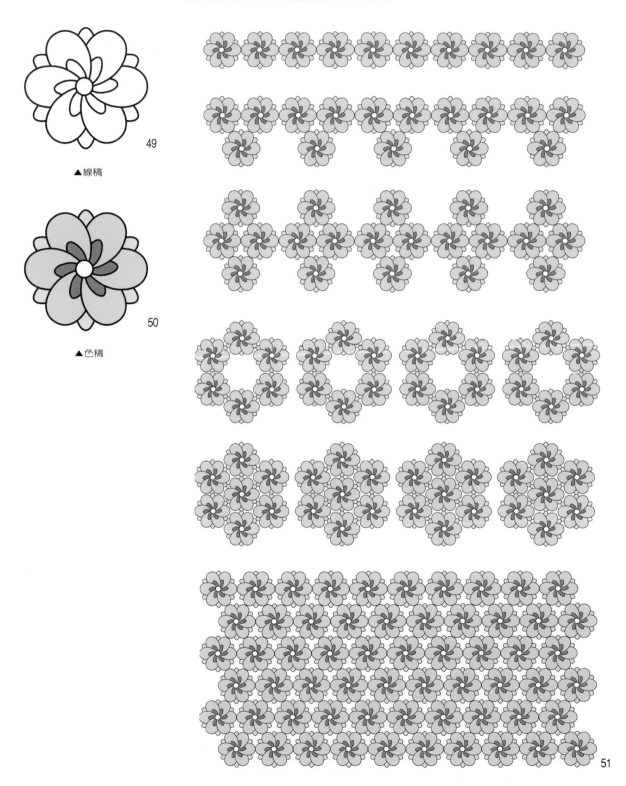

49

▲線稿

50

▲色稿

51

3-4 四方連續圖案設計

◆說明：

　　「四方」意指四個方向，它是在指定的規格中，以單位形圖案，（具象、抽象、符號）做上下與左右兩個相對方向，有規則的重複，連續無限延展的構成。四方連續的產生，乃由於設計具有無限地擴展之可能，而超乎任何框架的限制。

四方連續製作注意要點：

1.具備單位形四個方向的連續重複條件。

2.四方連續在構圖時，應注意先從畫面的中央點設計，然後再慢慢延續擴展到畫面的四邊。上下、左右圖樣一定要對齊。當這畫面的下方圖案畫到一半的圖樣時，要接到上方去繼續完成，才能使圖樣很完整。相對的，左邊的圖樣畫到一半時，也要跳到右邊連接好再繼續畫。如右圖：3和5、4和6、1和2的圖案必須能銜接，才能呈現完整的並有無限延展效果的連續圖案。

四方連續的配置圖例：

1

▲同組中單位形的線、面、肌理的處理，不完全相同，使圖案產生較明朗的節奏感。

2

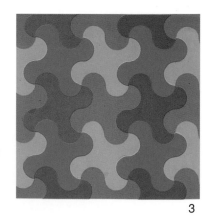

3

▲循波浪式方向延展的四方連續排列。

圖例作者：2陳淑真 3郭馥甄

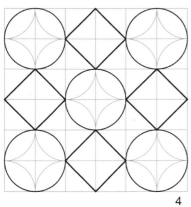

4

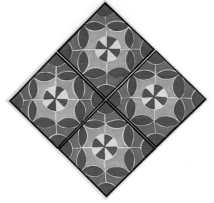

▲單位形看來平平無奇，但編配成組，重覆連續則富圖案美感。

5

6

7

8

▲以斜方向錯開排列

9

10

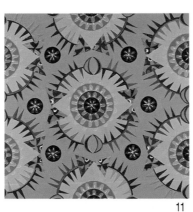

11

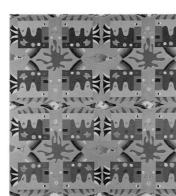

12

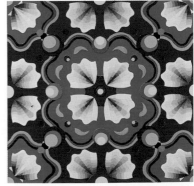

13

14

圖例作者：9詹順吉 11黃麗盈 13王淑君 14楊宏琳

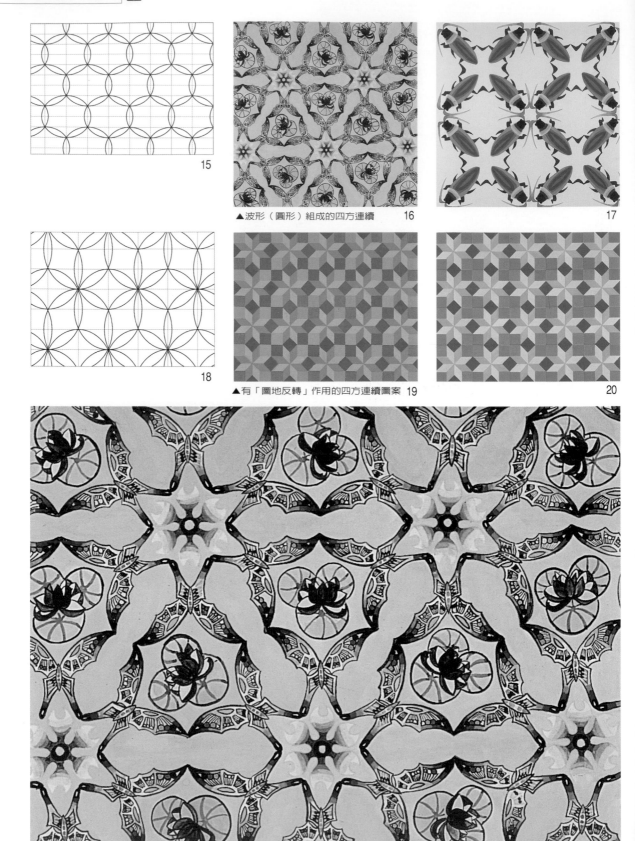

15

▲ 波形（圓形）組成的四方連續　16

17

18

▲ 有「圖地反轉」作用的四方連續圖案　19

20

▲ 單位形與單位形交疊，而產生如漣漪般，連綿不斷擴散的感覺，增強圖案效果。

21

圖例作者：16、21陳金淳 17郭嘉吟 19黃鈺筑 20吳約徵

◆設計應用：

四方連續圖案在設計應用上有：布花設計、織染設計、包裝紙設計、包裝設計、壁紙設計、地磚、瓷磚（馬賽克）設計、裝飾畫圖案設計…等。

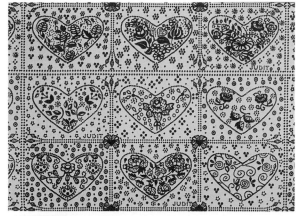

▲包裝紙設計　　　　　　　　　　　　　22

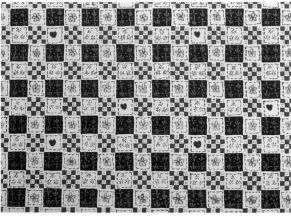

▲包裝紙設計　　　　　　　　　　　　　23

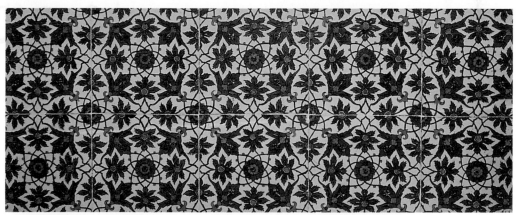

▲壁磚（馬賽克）　　　　　　　　　　　24

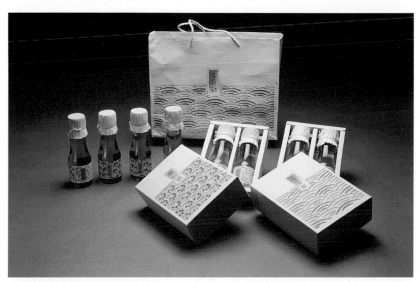

▲四方連續應用於系列包裝設計　　　　　25
圖例作者：25黃麗雲 曾清保 趙美華

四方連續布花設計

　　在服飾流行趨勢中，布花設計的取向，往往帶動流行風潮。在布料圖飾設計（花色圖案設計）領域中，設計者不但須具備設計基本理念，也必須依據市場流行的趨向為導向，才能創作出取向豐富、內容合乎時代思潮的設計圖案。

26

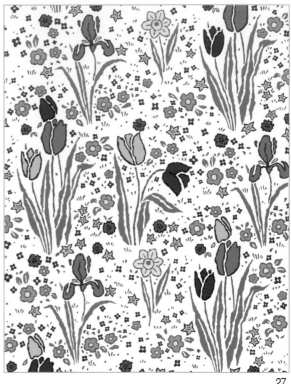

27

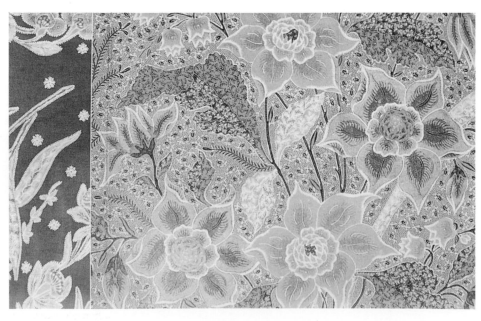

28

圖例作者：26、27陳寬祐

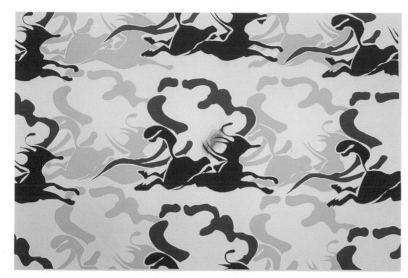

29

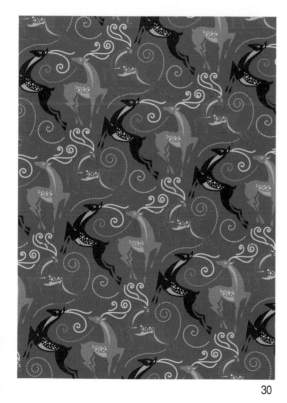

30

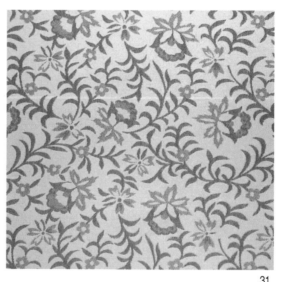

31

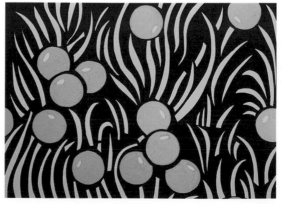

32

圖例作者：29陳炳琳 30陳寬祐 32莊庭芳

3-5 對稱平衡的圖案設計

◆說明：

平衡balance是兩個力量互相保持平均狀態的意思，它是人類追求視覺愉悅的本性，也是造形美學的基本要求之一。

平衡的形式：

（1）對稱平衡formal balance（2）非對稱平衡informal balance

對稱，就是以某單位形，以中心軸作上下或左右兩邊或四周互為「鏡像」的重複，而且兩個力量彼此保持相等並位於相對的位置。對稱具有單純明瞭的規則要素，它是最基本、最容易辨認的平衡形式。地球上大部分的東西就是依據這個法則，表現出單純的平衡狀態。對稱包含線對稱（左右對稱、上下對稱）、放射對稱、旋轉對稱。

人類、動物、昆蟲、植物很多是左右對稱。植物中如葉子、花朵、果實、樹幹、則常是左右對稱、旋轉對稱與放射對稱的形式為多。「放射對稱」在安定中蘊含著動感，一種類似光芒四射與旋轉（順、逆時針）的動感。

◆製作實例：

以觀察實物為依據，進行製作，作對稱圖案的練習。

圖例（一）兩側對稱

1.以新鮮的桔梗花為題材，做圖案設計。

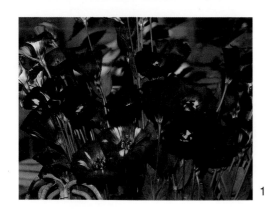

1

2.細微的觀察

掌握多層面、多角度的細微、以寫生方式忠實地描繪下來。

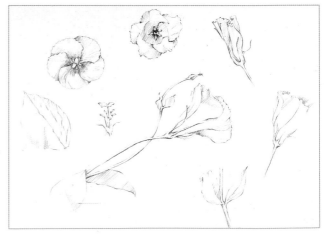

2

圖例作者：1陳寬祐

3.形態美的發掘

以密集、散佈的花葉，納入
趨於三角形的梯形作嚴謹、
端莊的對稱形式構圖。

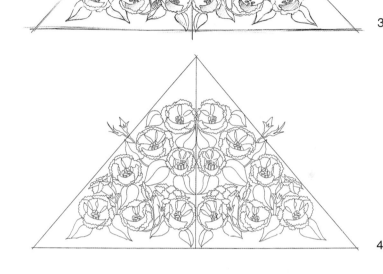

3

4.簡潔化的目標

抽取必要的部份再加以簡潔
化。

4

5.設色計劃

施以二種至三種的色彩規
劃，呈現多面貌的色彩心理
效應。

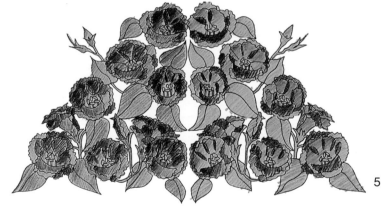

5

6.完成實例

選擇優雅的紫色系，以對稱
美的形式完成創作。

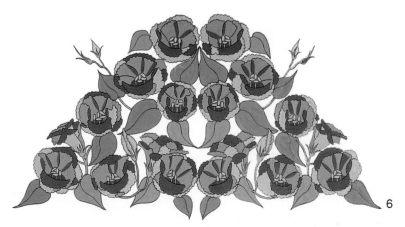

6

圖例作者：1陳寬祐 2至5許慧芳 6何珊蓉

圖例（二） 放射對稱

太陽的光芒四射，最能表達放射對稱的形式美。

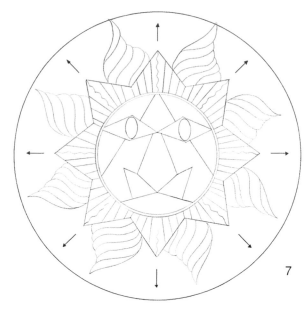

釋放光與熱的太陽，色彩絢麗，光彩奪目。

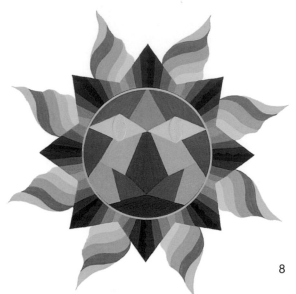

圖例（三） 旋轉對稱

以圓心點為中心，向外放射，並往順時針方向做旋轉對稱的形式美。

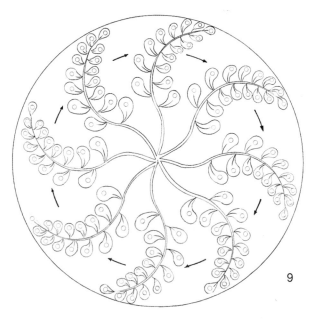

「旋轉」蘊含生命本身，生息輪轉；動的力量。

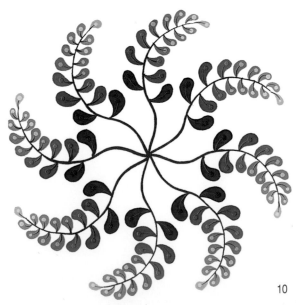

圖例作者：7、9許慧芳 8蘇如玉 10林逸展

對稱的配置圖例：

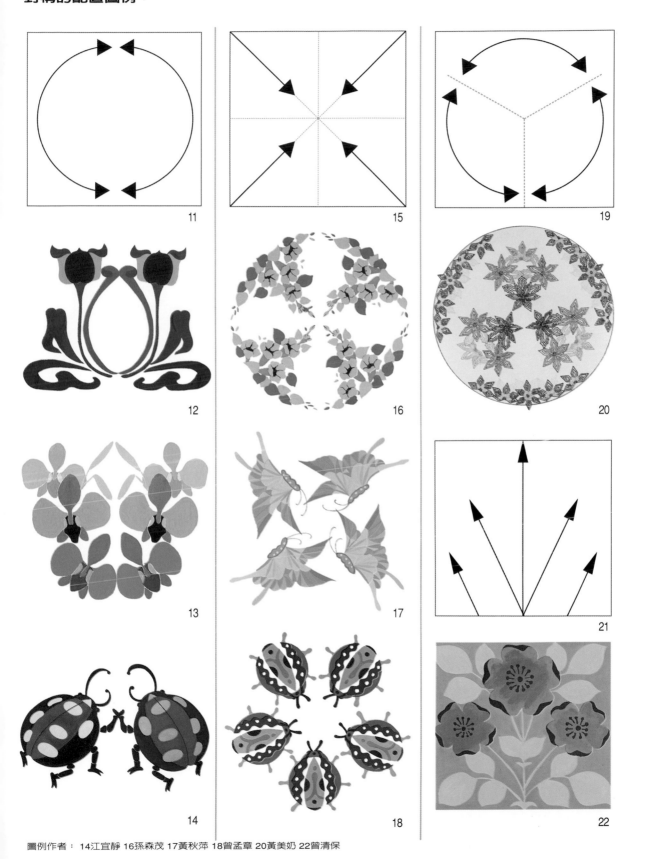

圖例作者： 14江宜靜 16孫森茂 17黃秋萍 18曾孟章 20黃美奶 22曾清保

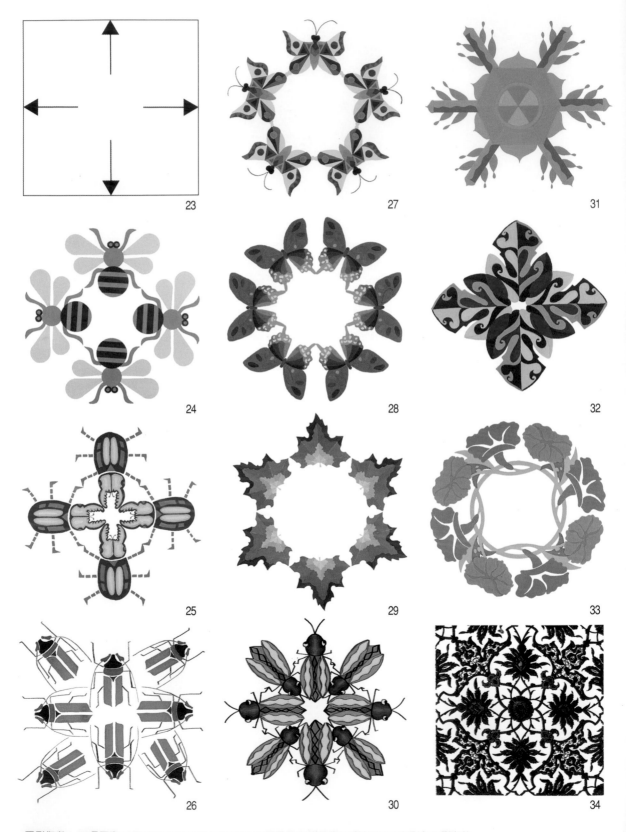

圖例作者： 25吳玉真 26劉惠綺 27林素慎 28吳麗萍 29黃順義 30洪佩真 31蘇如玉 32谷嬡婷 33劉淑芬

35

39

43

36

40

44

37

41

45

38

42

46

圖例作者： 36吳怡慧 37黃惠美 38黃偉甄 39沈吟霞 40崔淑琴 41曾瀞瑩 42成文仁 43黃金莫 44許嘉榮 46洪寶琇

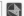

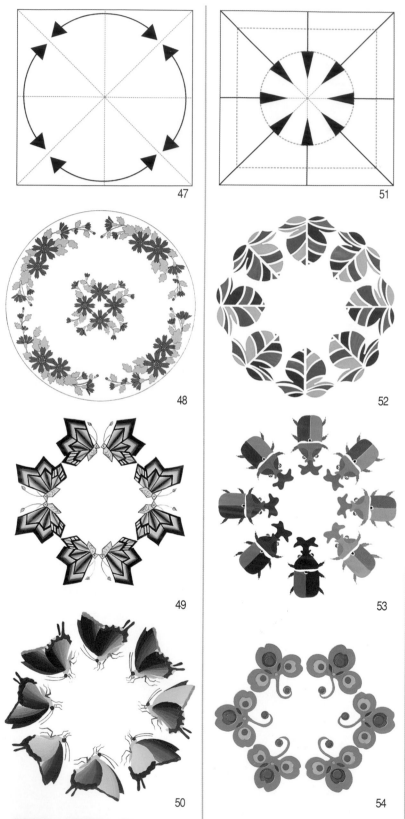

47

51

48

52

49

53

50

54

55

56

57

58

59

圖例作者：48黃美華 49湯惠存 50、52陳虹勳 53賴筱嵐 54佘怡瑩 57許慧芳 59王純年

◆設計應用：

　　對稱的圖形有舒適的美感，呈現和靜甜美的視覺效果，並且穩健、莊嚴的氣氛。因此，時常被運用在建築、美學、宗教民俗、繪圖上。民間流傳的剪紙藝術，即以對摺的紙剪出對稱的圖。對稱應用在設計上的例子很多，如企業標誌、視覺媒體設計、工業產品設計如汽車、桌椅…等。

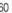

▲對稱圖案應用於標誌設計　　　　60

▲卡片設計　　　　61

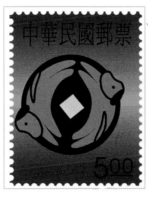
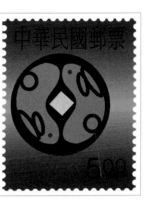

▲兩只造形一致的圖案，互相旋繞，構成一個完美的圓　62
形。設計靈感來自東方的陰陽哲學—和諧（郵票設計）

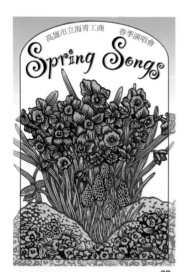

▲海報設計　　　　63

▲封面設計　　　　64

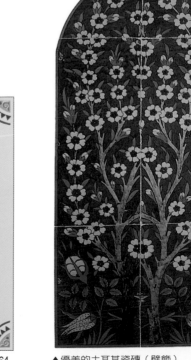

▲優美的土耳其瓷磚（壁飾）　65

圖例作者：62曾世甄　63、64陳寬祐

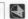

3-6 非對稱平衡的圖案設計

◆說明：

● 非對稱平衡（ Informal Balance ）就是上下或左右兩邊力量大小不同，然而我們可調整距離於中心軸的遠近，使其在視覺心理上感覺平衡。例如蹺蹺板，較重的一邊坐靠近中心軸，較輕的一邊坐離中心軸遠些，就可取得平衡。「非對稱平衡」能造成較生動，較有變化的動中有靜，靜中有動的感情。

● 平衡和對稱：對稱的畫面一定平衡，但平衡的畫面不一定對稱。

● 對稱平衡的美感是偏靜態的，而非對稱平衡的美感是屬於動態的。

▼非對稱的配置圖例：

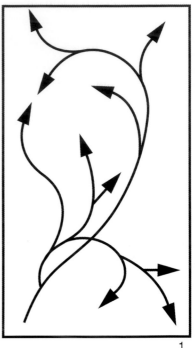

1

◆製作實例：

以實物的素描資料進行分析與創作，作非對稱平衡構成的練習。

1.以鉛筆素描作生動、均衡的構圖，再深入細微觀察、忠實的描繪。

2.掌握形態的特徵，以洗鍊
　的線條表現，使原始造形
　趨於簡潔單純(圖案化)。

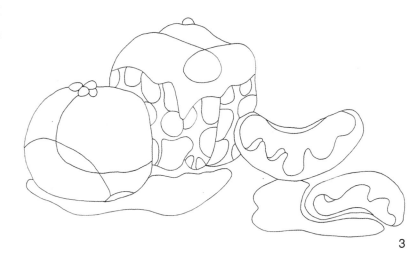

3

3.應用色鉛筆賦予色調柔美
　的色彩計劃。

4

4.造形簡潔、色彩柔美的非
　對稱構圖圖案。

5

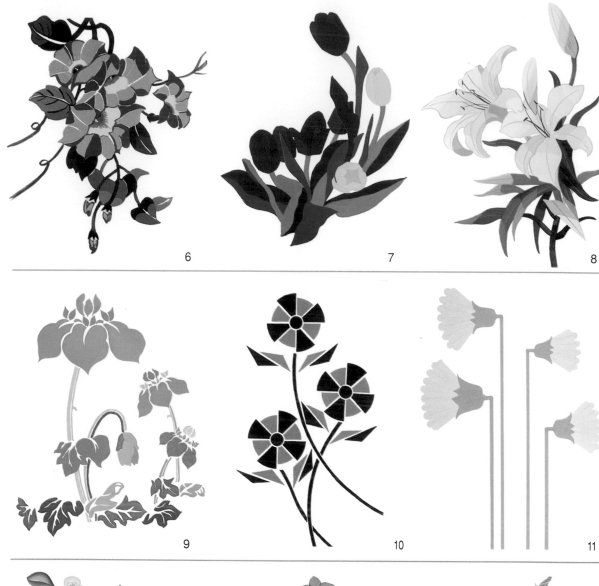

6

7

8

9

10

11

12

13

14

圖例作者：6吳鳳秀 7葉貞秀 9吳怡慧 10古啓明 11蕭幸 12谷嬡婷 13張瑞成

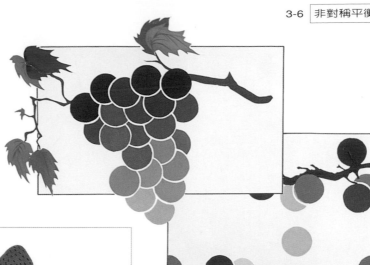

15

▲在構圖位置上取得平衡。 16

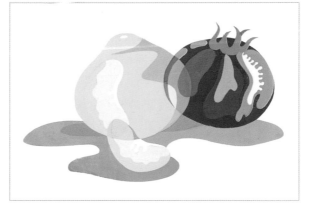

17

18

19

20

圖例作者：15崔淑琴 17李淑芬 18陳尚書 19唐柏屹 20施懿倩

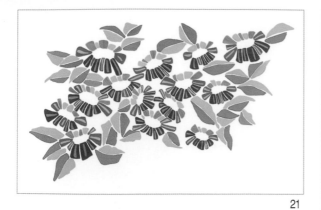

21

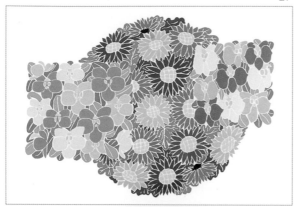

▲運用寒色系與暖色系的色彩感情，配合形的大小製作平衡。 22

23

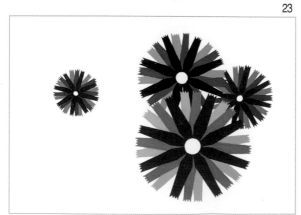

24

25

▲圖與地相得益彰的平衡效果。

▲在形色上有若干不同的部份，然而整體表現卻是均衡的。 26

27

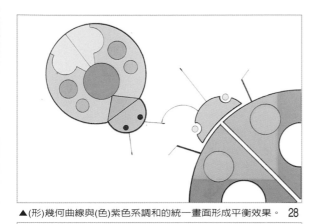

▲(形)幾何曲線與(色)紫色系調和的統一畫面形成平衡效果。 28

32

29

33

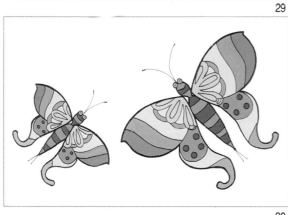

30

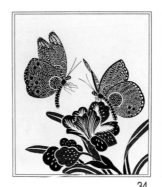

34

35

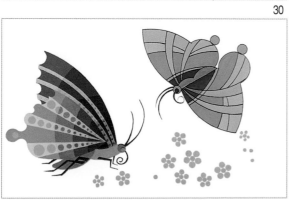

31

36

圖例作者：29蔡淑薰 30高淑貞 31方啓讚 32許純俗 33翁家凰 34、35林高明 36蘇秀環

◆設計應用：

　　在我們的日常生活中，我們所看到的，接觸到的事物，大多是以平衡的設計較多。但是，過度的對稱反而造成單調的感覺。因此，適當地表現非對稱平衡是設計師及藝術家常用的表現手法，諸如商標設計，平面印刷媒體、插畫、室內設計、空間設計、包裝設計、工藝、繪畫創作等均可見到這種形式的應用。

39

37

▲畫面左上角的漁船和文案並非無意義地置放在那裡，原來是為了平衡畫面中那隻大魚。　38

▲左上和右下的造形、色彩、大小均不相同，但其視覺心理的份量相同，也是以位置來平衡。　40

圖例作者：41楊紫薇 42李嘉祐 43楊曉惠44何珊蓉

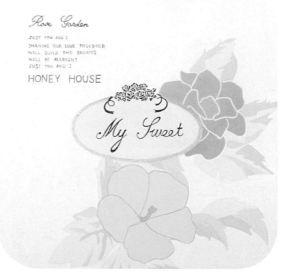

41

▲左上角的文字恰好和右下方的圖案，取得位置上的平衡。　42

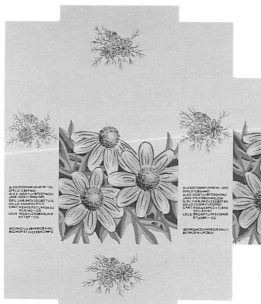

▲應用於包裝設計（展開圖）　43

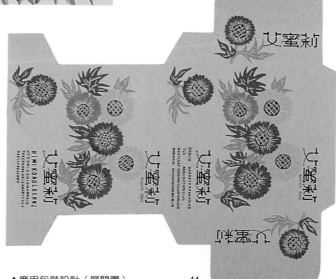

▲應用包裝設計（展開圖）　44

3-7 放射狀圖案設計

◆**說明：**

　　自然界中有很多美麗放射狀的圖案，如
花瓣的層層排列，水面漸漸擴散的漣漪、葉
脈的結構、蜘蛛網、向日葵...等。

　　放射也是具有對稱的形式美，有非常嚴
謹、規律性的骨格線。所有的構成圖形均向
中心點集中，或由中心點散開；相當地惹人
注目，具有強烈的視覺效果。

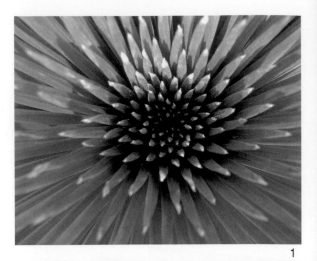

1

2

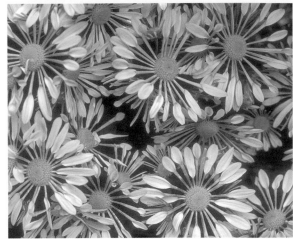

3

◆**製作實例：**

　　此單元以海底生物為題
材，發展一系列放射圖案，
應用於方巾設計。

形的觀察與單純化

1.採擷各種海底生物圖片，透
　過細微觀察，以素描的方式
　忠實地描繪。造形儘量呈現
　多樣貌，以利往後的發展。

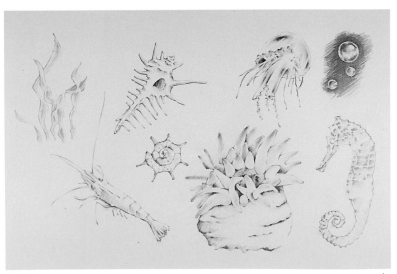

4

圖例作者：1、3陳寬祐 4至8許慧芳 9曾玉慧

▼2.掌握特徵描繪,並在形態上做修整、簡化。

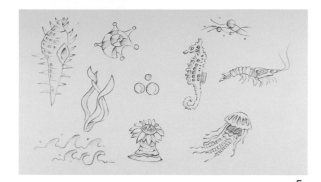

5

▼3.去蕪存菁,使之更趨於圖案化,並納入方形圖框,做放射對稱構圖。

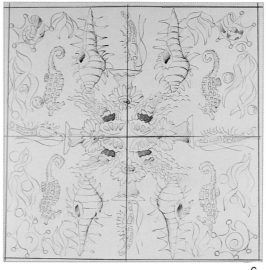

6

▼4.定案之前,做細膩的整理確定圖稿。

7

▼5.施以繁華富麗的色彩計劃。

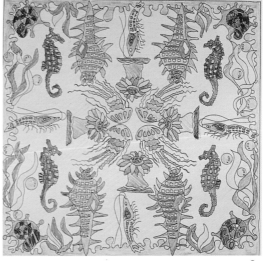

8

▼6.完成一個形、色、質皆豐富的方巾設計。

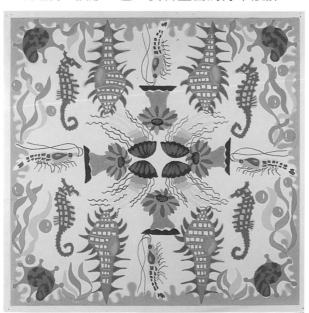

9

◆放射的類型：

1.離心式：

它是最常見的放射形式，其特點是各骨格線，均由中心向外放射，如太陽的光芒四射。

2.同心式

它就好像箭靶的圖形，層層的同心圓，環繞著放射中心，同心式的骨格變化，有中心的遷移，或多元的中心遷移。

3.向心式：

它是由多組彎折的骨格線，逼向中心組成。比如象徵冬天的雪花，即是向心式的放射圖案。

不同類型的放射狀骨格，也可以交疊成較繁複的構圖，具有一種令人驚艷的造形效果。掌握其精神來構思，會有很大的發展空間。

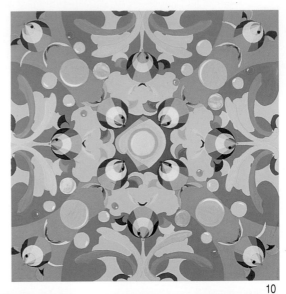

10

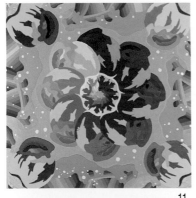

11

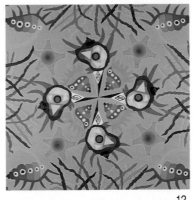

12

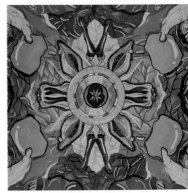

13

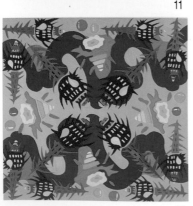

14

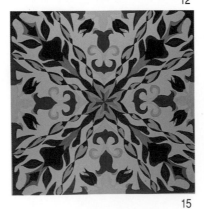

15

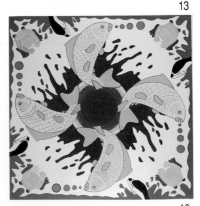

16

▲強烈旋轉的放射圖案，整個畫面充滿動感。

圖例作者：10龔湘淑 11陳虹勳 12林素慎 14王欣莉

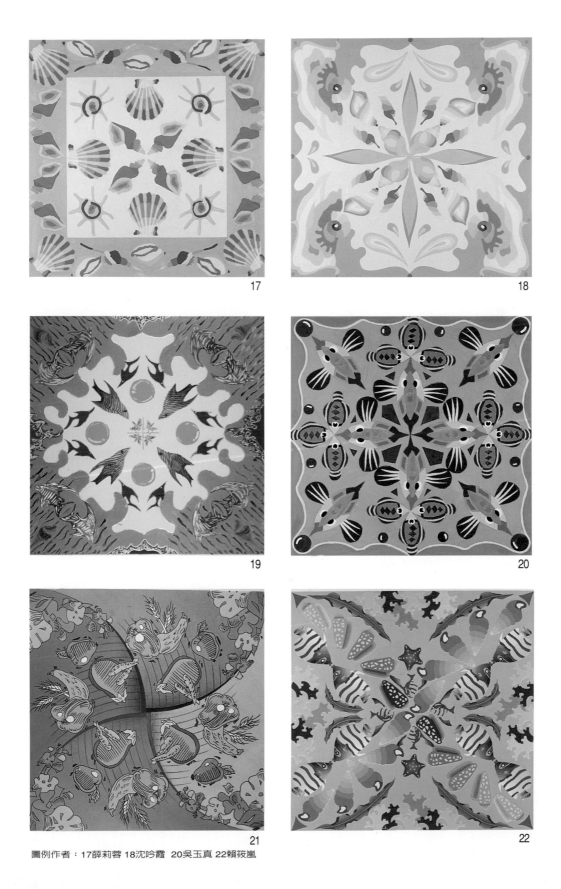

17　18

19　20

21　22

圖例作者：17薛莉蓉 18沈吟霞 20吳玉真 22賴筱嵐

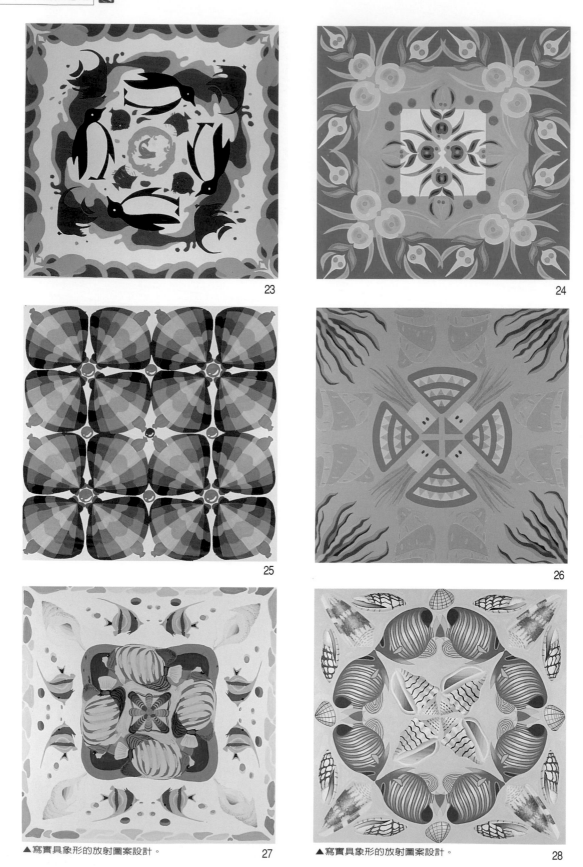

23

24

25

26

▲寫實具象形的放射圖案設計。　27

▲寫實具象形的放射圖案設計。　28

圖例作者：24余怡瑩 25陳玉珊 27成文仁 28林佳慧 29許佩儀

◆**應用設計：**

　　人類自古以來，放射構圖常運用於生活事物的設計中，如螺旋樓梯、窗花圖案、方巾（絲巾）手帕的圖案設計等。

　　由於放射骨格線其內部結構在力學上極具參考價值，因此常被應用於建築設計上。傳統的太陽圖騰也常被應用在商標設計，或具民俗風格的徽章。放射圖案的爆炸性動感特徵，也常被應用於漫畫誇張的手法，表現強烈的吸引力。

30

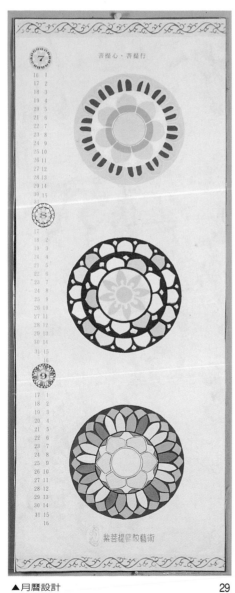

▲月曆設計　　　　　29　　　▲以可口可樂產品為單位形，應用放射構圖的夏季海報。　31

3-8 應用律動的原理做圖案設計

◆說明：

　　律動（Rhythm）又稱韻律、節奏。本質上與聽覺有關，如音樂、舞蹈的節奏感。除了和時間性的形式關係密切之外，律動和運動感、速度感也有共通性。我們的生活環境四周，到處可窺見律動的訊息，如四季的變遷、日夜更替、潮來汐往、波浪的運動、植物的成長，我們原本就生活在充滿律動的世界裡。律動令人興起輕快、活潑、激動的生命美感。

律動的形式

1. **反覆律動**：將單位形圖案作規律的連續表現，是最簡單的律動形式。

2. **漸變律動**：以一定的數值關係，逐漸增大或減小的變化，稱為漸變。漸變其實是一種漸次變化的反覆形式，但此處強調的是比例級數，而不是連續的反覆。自然界的運轉，種籽的萌芽抽葉，花蕾的苞長，花朵的綻放凋殘，分分秒秒作時間性的漸變。花開花謝，人的生老病死，都可以由漸變表現出來。自然現象充滿各式各樣的循環，生生不息。漸變意味著形狀、大小、長短、色彩、明暗、疏密、鬆緊、強弱、肌理、位置、方向等視覺上有條理的循序漸進之變化，是形成具有律動效果的主要原因。

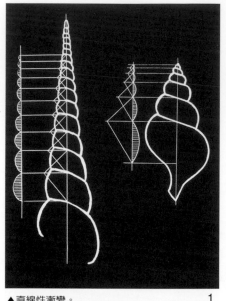

▲直線性漸變。　　1

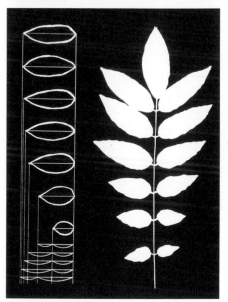

▲有漸層結構的葉子造形。　　2

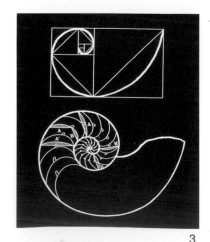

◀ 上圖：符合黃金矩形比例的鸚鵡螺
　　　　漩渦造形。
　　下圖：放射性漸變，鸚鵡螺的剖面
　　　　結構。

3

圖例作者：4陳雅媗

▲連續動作：造形的漸變，充滿韻律感。　　4

　　漸變又可推展至空間，自然界較明顯的漸變，是近大遠小的視覺經驗，遠近漸變，產生空間的深度感，形成了律動的效果。另有重疊法、透明法，造成不明確的空間，充份表現了詭異的趣味性，也有律動的效果。

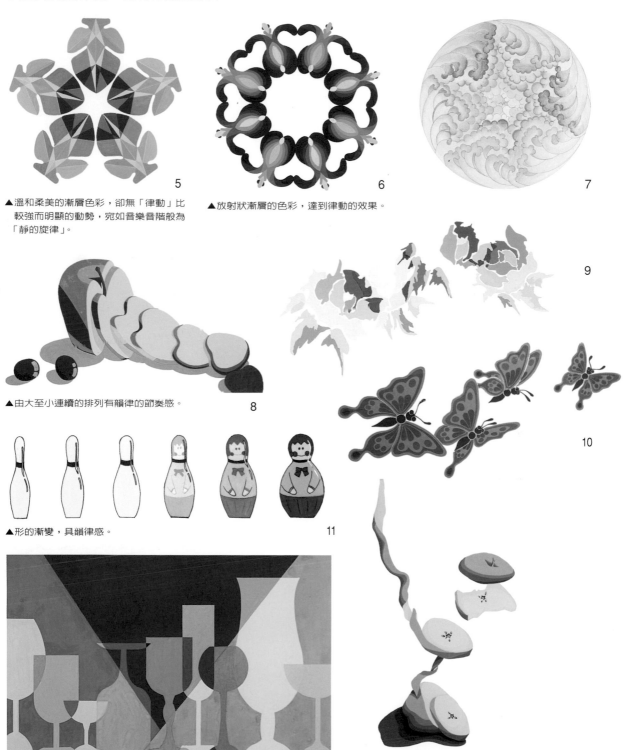

▲溫和柔美的漸層色彩，卻無「律動」比較強而明顯的動勢，宛如音樂音階股為「靜的旋律」。

5

▲放射狀漸層的色彩，達到律動的效果。

6

7

9

▲由大至小連續的排列有韻律的節奏感。

8

▲形的漸變，具韻律感。

11

10

▲形、色重疊的透明感，也可感覺到空間律動的效果。

12

▲充份表現了〝動〞的美感。

10

圖例作者：5吳美玲 6谷嬡婷 7劉惠貞 9沈勤佩 11張美玲 12徐建華 13陳耀

◆**製作實例：**

以行雲流水為題材，應用律動的原理，做圖案
與標誌設計。

形的觀察與單純化實例：

1.掌握形態的特徵，作多樣描繪。如圖16

2.抽取特徵加以簡潔化，呈現單純的圖案設
　計。如圖15至23

14

▲簡化後仍保有律動感覺的標誌設計。　　　　15　　　　▲層層向外擴散的漣漪，有律動的感覺。

16

▲意念草圖的發想。

17

圖例作者：14陳寬祐 15洪啓明 16楊湘儀 17吳秋芳

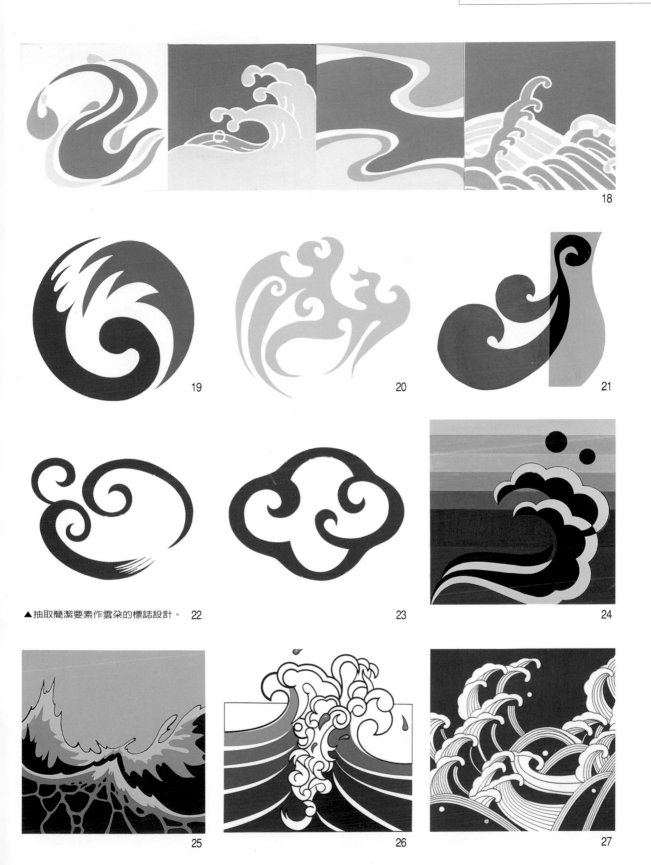

▲抽取簡潔要素作雲朵的標誌設計。

圖例作者： 19、20李依真 21呂玉苓 22、23楊湘儀 24張國珍 25何富莉 26蔡瓊慧 27胡婷勛

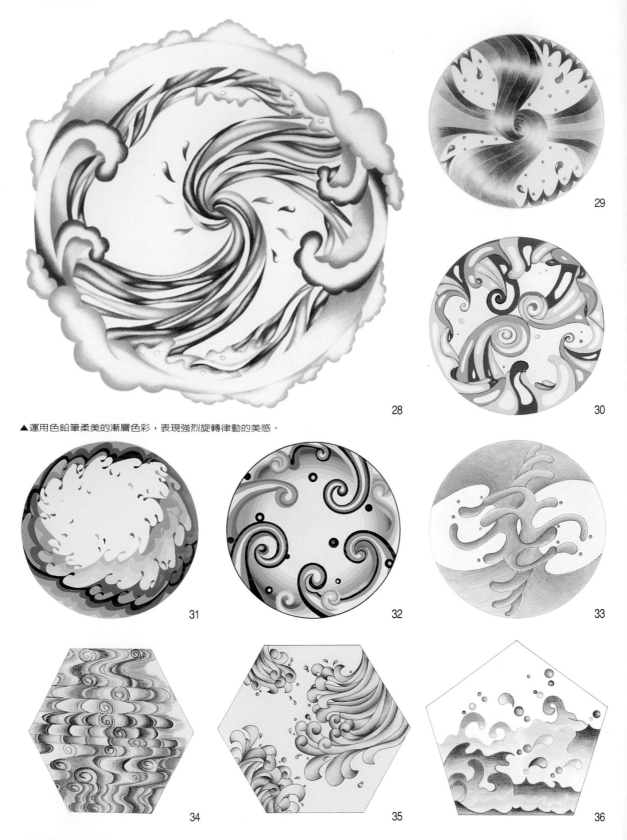

▲運用色鉛筆柔美的漸層色彩，表現強烈旋轉律動的美感。

圖例作者：28蔡明君 29林明潔 30葉俐君 31陳睿屏 32徐郁絜 33張齡方 34林哲弘 35黃立君 36陳君樺

在造形上，由於構成要素不同，產生律動的感覺也會不同。以下的實例說明著由近到遠的空間縱深，從各個圖案設計中，我們可以感覺到非常渺遠的空間深度，也可以感受到抑揚起伏的強烈動感。

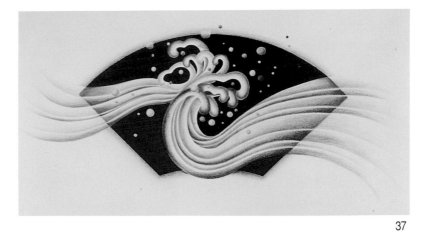

37

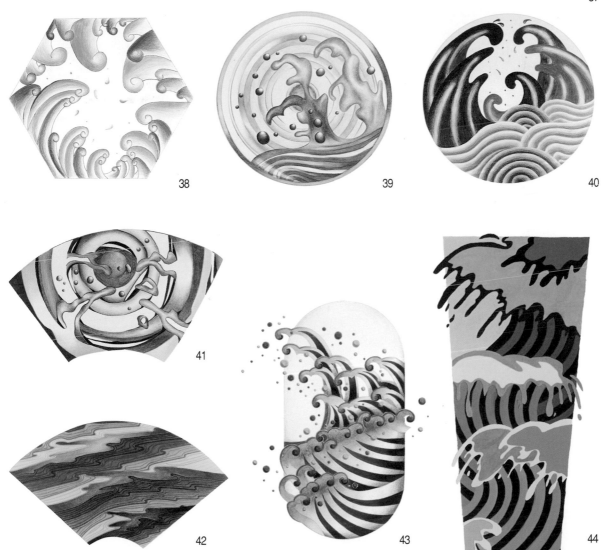

38

39

40

41

42

43

44

圖例作者：37楊迪耘 38柯秀珍 39、41 李之蕊 40鄭嘉純 42詹子誼 43楊迪耘 44林凱平

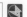

▲波浪的線紋,有韻律的訊息。

圖例作者: 45謝儀潔 46劉惠貞 47柯佳奴 48陳君樺 49黃靜蓉 50陳睿屏 51、53柯乃嘉 52蔡羽亭

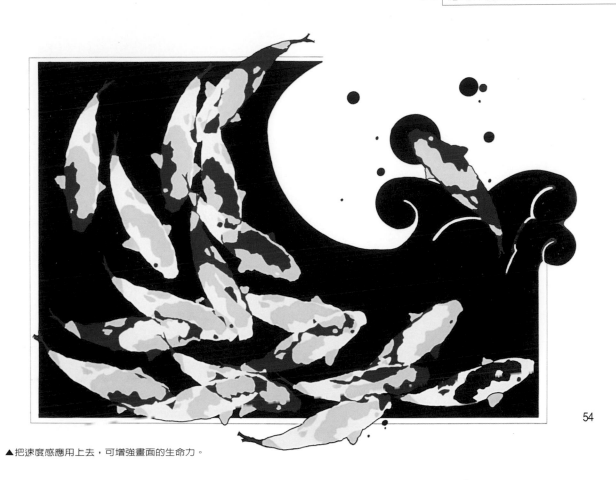

54

▲把速度感應用上去，可增強畫面的生命力。

◆設計應用：

　　律動圖案在現代廣告媒體的應用上，出現頻率頗高，舉凡海報、包裝、DM、報紙、雜誌等平面媒體，均賦於曲線生動活潑感的編排美學，深受廣告人喜愛。律動除了經常出現在二次元平面媒體，也廣泛被運用在三次元立體表現，如環境、空間、景觀、室內、建築、工藝設計等，不勝枚舉。

▲鳥的飛翔連續圖案，構成韻律感十足的標誌，和象徵圖案設計。

55

圖例作者：54楊孟禎

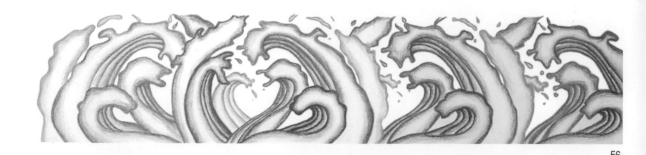

56

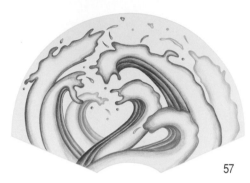

57

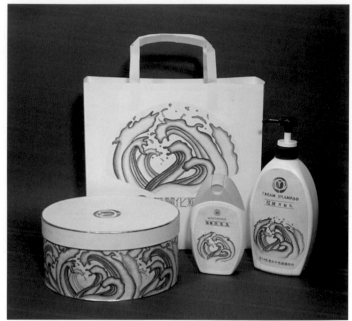

▲波浪的線紋，帶入包裝系列設計，更加強了律動感。 59

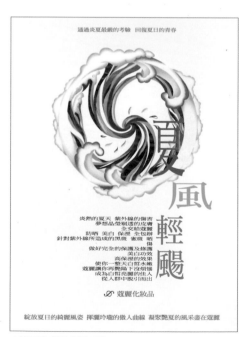

▲應用於雜誌媒體廣告。 58

▲生動有趣的景觀設計，律動感十足。 60

圖例作者：56、57王御榕 58蔡明君 59蔡佳蓉

▲細膩的雲水圖案，帶出空間縱深（觀光系列海報設計） 61

62

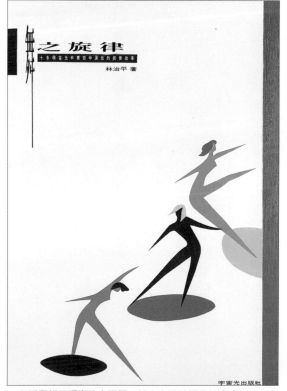

▲和插畫相互呼應的大標題，其文字設計頗具韻律感。 63

▲魚躍的律動圖案(公司簡介封面設計) 64

圖例作者：61、62陳旺祥 63蔡惠卿

3-9 應用疏密原理做圖案設計

◆說明：

隨手將一把小石子或豆子，撒在地上，就會形成偶然的疏密畫面。通常疏密會相伴而生，而密集之處，往往會形成視覺焦點。疏密易造成動勢，時常在視覺心理上造成一股由弱到強或由強到弱，且具有方向性的緊張感，因此形成視覺的動態。

◆注意事項：

1. 用作密集的單位形，面積不能太大，在視覺上要具有點的個性。

2. 構圖時沒有嚴謹的骨格架構限制，採自由的配置，考驗設計者的編排構圖能力。

◆製作實例：

1. 確定單位形

2. 以下介紹八個向點密集或向線密集的構圖方式與範作。

(1) 向一點密集

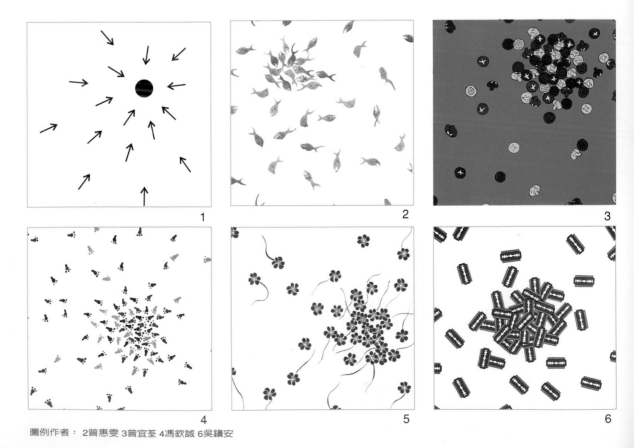

1　　2　　3

4　　5　　6

圖例作者：2曾惠雯 3曾宜苓 4馮欽誠 6吳鎮安

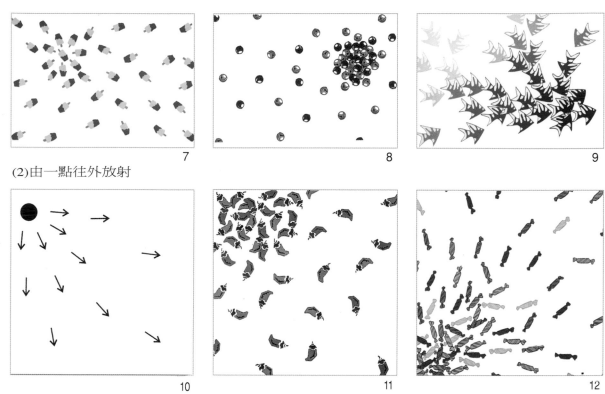

7

8

9

(2)由一點往外放射

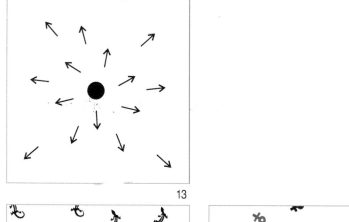

10

11

12

(3)單位形有方向性時，會造成由點往外放射的動勢。

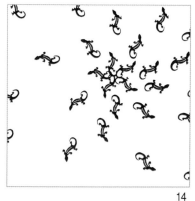

13

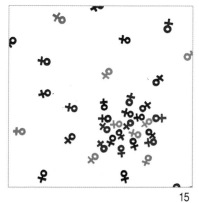

14

15

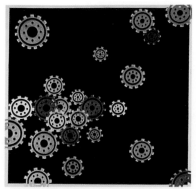

▲單位形有大小變化時，會形成空間感。16

圖例作者： 8林明潔 11鄭鈺珍 14黃玫娟 15徐佳雯 16楊迪耘

(4)向下墜落於一點。

17

18

19

(5)向下墜落於一線。

20

21

▲單位形有大小變化時，會形成空間感。 22

23

圖例作者：18王怡旋 19陳睿屏 21邱子芳 23李嘉祐

(6)向一線密集。

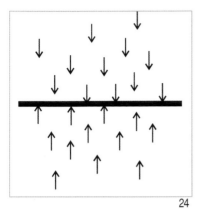

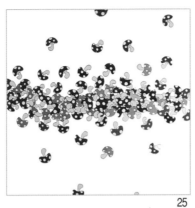

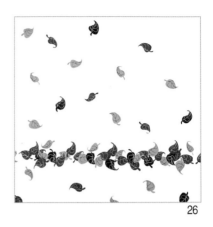

24 25 26

(7)向一線密集。

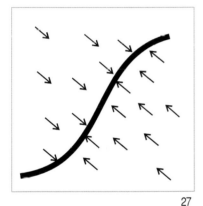

27 28 29

30

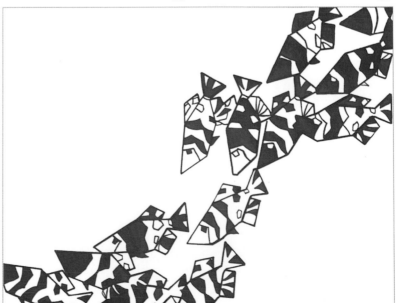

▲單位形具方向性時，動勢更明顯。

31

圖例作者： 25許慧芳 26鮑麗雯 28劉博凱 29張書儀 30朱威達 31柯淑靜

(8)由一線往外放射。

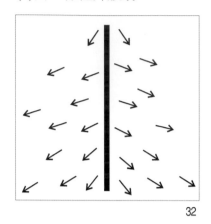

32

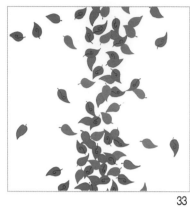

33

◆**設計應用：**

　　密集會造成視覺焦點，適用於平面廣告設計的插圖，具活潑的動勢，能達到視覺誘導的效果，且韻律感十足。

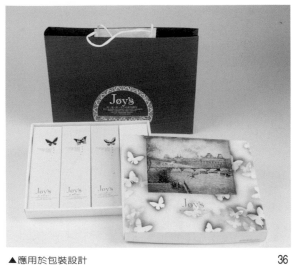

▲應用於包裝設計　　　　　　　36

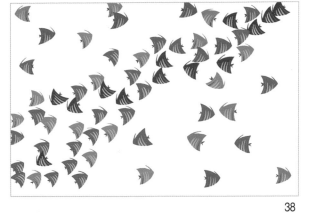
38

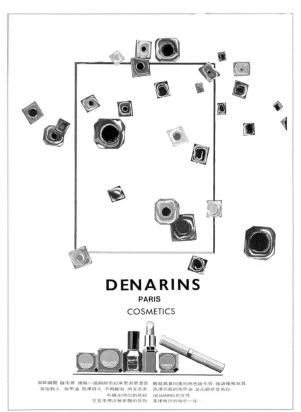
37

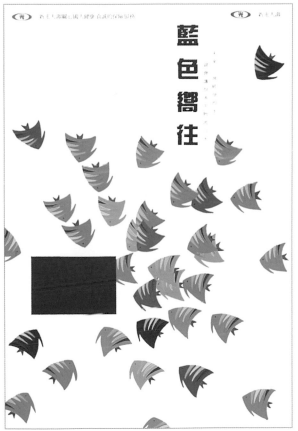
▲公益性廣告（雜誌）　　　　39

圖例作者：38黃靖尹 37呂靜怡 39陳麗如

3-10 相似形的散佈

◆說明：

　　形狀不一樣，大小也不一樣，但具有相同特質，而且是同多異少的形，我們稱之爲相似形。在生活中，我們可以看到許多相似形隨意散佈或密集的畫面；譬如天空的白雲、花圃的小花、海邊的石礫、萬頭鑽動的演唱會場…。數大便是美，相似形反覆出現於畫面中，自然能達到和諧的境界。

▲密集成面的綠葉　　　　　　　　　　　　　　1

▲小花隨意散佈開放　　　　　　　　　　　　2

◆注意要點：

1.在構圖時，相似形的數量較多，爲避免畫面過於凌亂，可應用近大遠小，或重疊的方式，形成略有秩序、有空間感的畫面。

2.此練習的構圖與上一個練習一樣。它沒有嚴謹的骨格線爲依據，此時設計者的編排及美感能力，將是非常重要的成敗條件。

◆製作實例：

▲單位形不斷的反覆出現而且隨意散佈，雖然構圖上沒有嚴　3
　謹的骨格線為依據，仍能達到統一、和諧的效果。

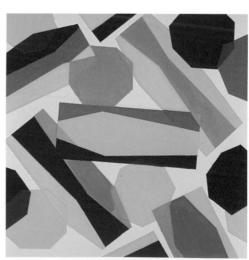

▲設色時，應用重疊、透明效果，增加趣味　　　4

圖例作者： 1、2陳寬祐 3林如賢 4江宜珍

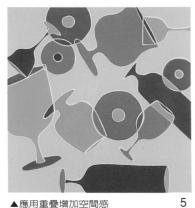

▲應用重疊增加空間感　　　　　　　5

▲單位形多，而且密集成面　　　　　6

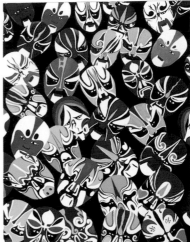

▲應用重疊增加空間感　　　　　　　7

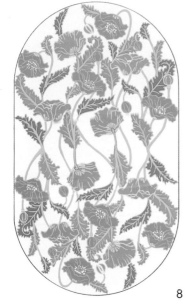

8

▲兼具散佈及線對稱的構圖，優雅、美麗

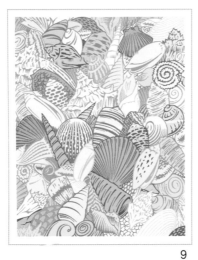

9

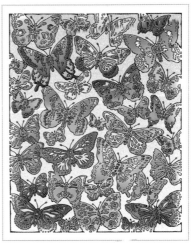

10

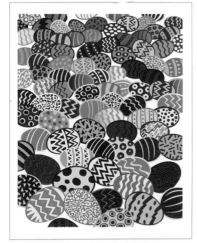

▲利用近大遠小原理，造成空間感。　11

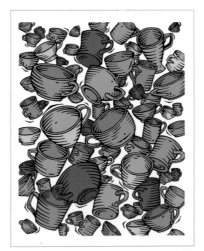

12

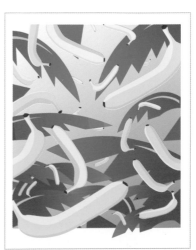

▲空間感、韻律感十足的畫面　　　　13

圖例作者：5陳寶珠 6陳耀 7陳炳琳 8梁雅晴 9至13陳寬祐

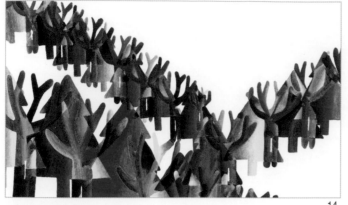

14

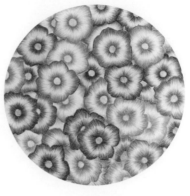

▲花團錦簇　　　　15

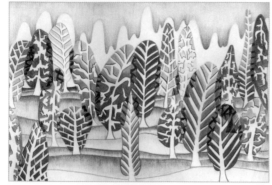

16

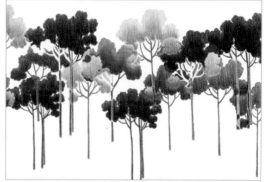

17

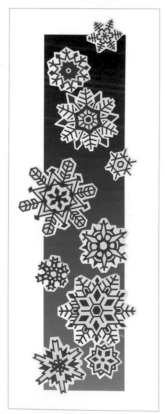

▲六角形雪花散佈　　18

19

20

圖例作者：14沈映君 15柯晶今 16林家禾 17張美玲 18至20陳寬祐

◆**設計應用：**

常應用為平面、包裝設計的插圖、底圖。

21

秋·的·饗·宴

FALL FESTIVAL

邀

高雄市立海青工商職業學校
美工科 廣設科教師聯合美展

▲應用於邀請卡插圖

22

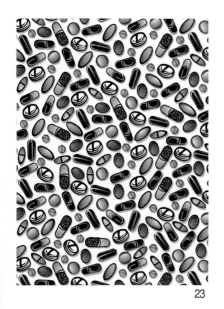

23

▲膠囊、藥丸散佈成面，利用不同配色、比例，使兼具插圖及底圖的功能

24

圖例作者： 21至24陳寬祐

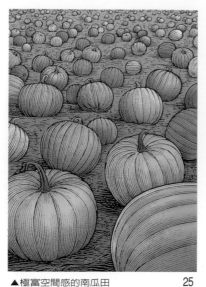

▲ 極富空間感的南瓜田　　　　　25

入園享受種菜、摘水果的樂趣

並提供住宿服務

我們是遵照 MOA 自然農

法執行基準所栽培出來的農產品

健康、安心、環保

歡迎光臨　TEL：089-5035466

MOA Farm
池上自然生機農場

▲ 應用於DM的設計　　　　　26

珍惜它 愛護它

▲ 海報設計。　　　　　27
　畫面是整片密集時，中間如有空疏之處，
　將是視覺焦點所在。

珍惜它愛護它

▲ 海報設計　　　　　28

圖例作者：25、26陳寬祐 27康文美 28陳國瓏

▲包裝設計 29

▲包裝紙設計 30 31

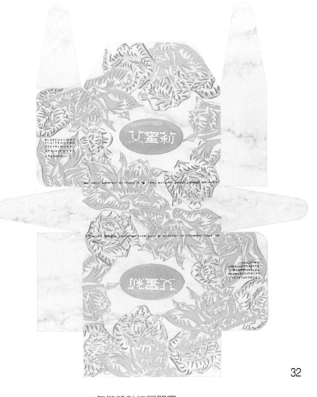

32

▲包裝設計的展開圖

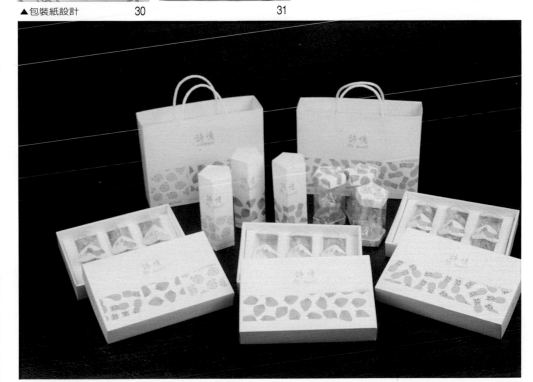

▲包裝設計 33

圖例作者:29蔣世寶 32陳姿雯

3-11 應用強調的原理做圖案設計

◆**說明：**

什麼樣的設計，才可以獲得感動？那就是脫離現有的領域。因爲眞實的世界是有極限的，而想像的世界卻無極限，是超乎現實的。要達到這樣的感動，方法很多，「強調」的手法是其中之一，強調容易造成視覺焦點，常能引人注意。強調的方法很多，如對比、明暗、指引、特異、誇張、變形……等。

本單元運用「特異」和「誇張」的強調原理，做圖案設計。

特異

在一群或一列有秩序、相同的單位形圖案之中，有一～二個個體，跟整體的關係很唐突地不一樣，是爲特異。「特異」手法是違反秩序關係的刻意安排，目的在於打破單調的畫面，引人注意，造成視覺焦點。造成特異的方法有形狀的特異、大小的特異、色彩的特異、質感、方向、位置的特異等。

◆**製作實例：**

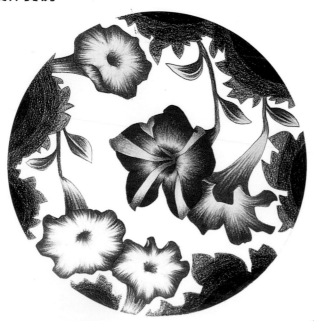

▲萬綠叢中一點紅。

▲色彩的對比，造成畫面中強調的重點。

▲利用色彩的特異來做強調。

圖例作者：1陳寬祐 2徐瑜隆 3葉俐君 4黃千芳

▲多種要素的特異，包括大小、色彩、位置。　5

▲色彩與方向的特異。　6

▲複製羊·桃莉，與眾不同。　9

▲眾人皆醉我獨醒，乘風破浪，勇往直前。　8

7

10

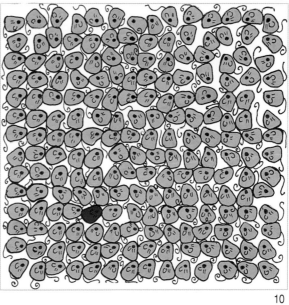

▲藉形的特異來強調，很容易造成視覺焦點。　11

圖例作者：5鄭嘉純 6柯乃嘉 7許郁琳 8陳君樺 9徐郁絜 11李之蕊

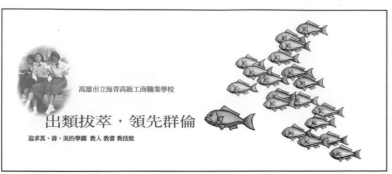

▲「特異」是廣告設計上經常使用的手法　　12

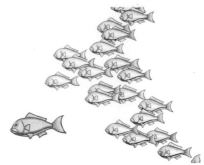

▲色彩與大小的特異。　　13

14

▲位置的孤立。　　15

▲離群孤立，特異獨行。　　16

17

▲有彩色與無彩色的對比，也是強調　18
的方法(明度差愈大，強調效果愈佳)。

圖例作者：12陳寬祐 13陳睿屏 14黃美華 15張嘉玲 16林明潔 17陳韻如

誇張

　　如果萬物懸吊，世界將如何？如果魚兒在空中游走……將如何？開個玩笑，做不合理的造形，於是，真的有那麼一天……車子在空中風馳電掣……，人類天生就具豐富想像力和創造力，我們靈感得自於自然，不過自然只是一種啓示的泉源，重要的是我們能將這些訊息轉化為設計的最佳創意參考，因為所有的設計、創作都源於豐沛的想像力。誇張是一種令人震憾的設計手法，無論是誇張(誇大物的形象)或變形(改變物的形象)，儘可跨越現實的藩籬來強調作者內心創作的意念。

　　誇張的設計手法，可經由幻想、虛構、移情、幽默、諷刺、反逆、矛盾、變形、轉化、聯結……等方法，激發想像力。

1. 先羅列出各種物體名稱，並以「如果……那麼它會變成……將如何？」的想像方式去發展趣味性的情景。
2. 擬人化的表現。擬一些事態為主題，如溜冰的長頸鹿，走路的剪刀，發展「移情作用」的聯想情境……。
3. 改變比例，放大或縮小主題。選擇一些小小的物體，改變尺寸大小，賦予新的意義。當尺寸刻意放大或縮小時，對於設計將構成令人震憾的改變，而有視覺趣味效果。
4. 在一個畫面中，利用透疊法(透明、重疊)，使物象互融，並誇張遠近的透視，讓不同的空間同時存在，表現超現實的強烈空間感。

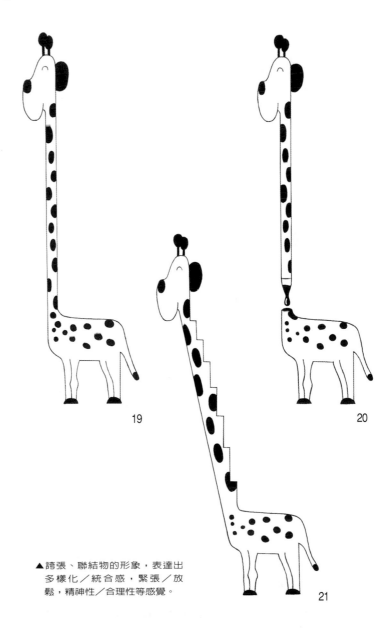

19

20

21

▲誇張、聯結物的形象，表達出多樣化／統合感，緊張／放鬆，精神性／合理性等感覺。

圖例作者：19至21張文靜

◆**製作實例：**

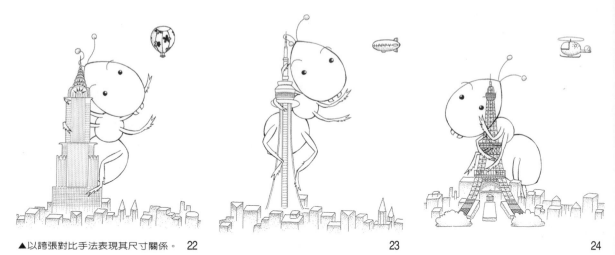

▲以誇張對比手法表現其尺寸關係。　22　　　　　　　23　　　　　　　24

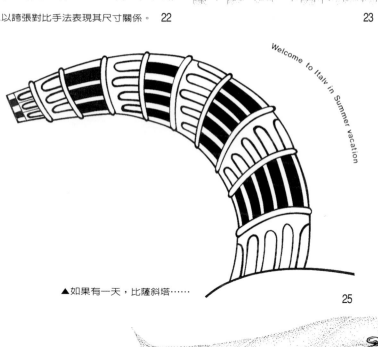

Welcome to Italy in Summer vacation

▲如果有一天，比薩斜塔……　　　　　　25

▲創造力令人驚嘆的在於兩種事物於腦中瞬間產生的感動力。　　26

圖例作者：22至24黃意婷 25林淑華 26陳劭琪

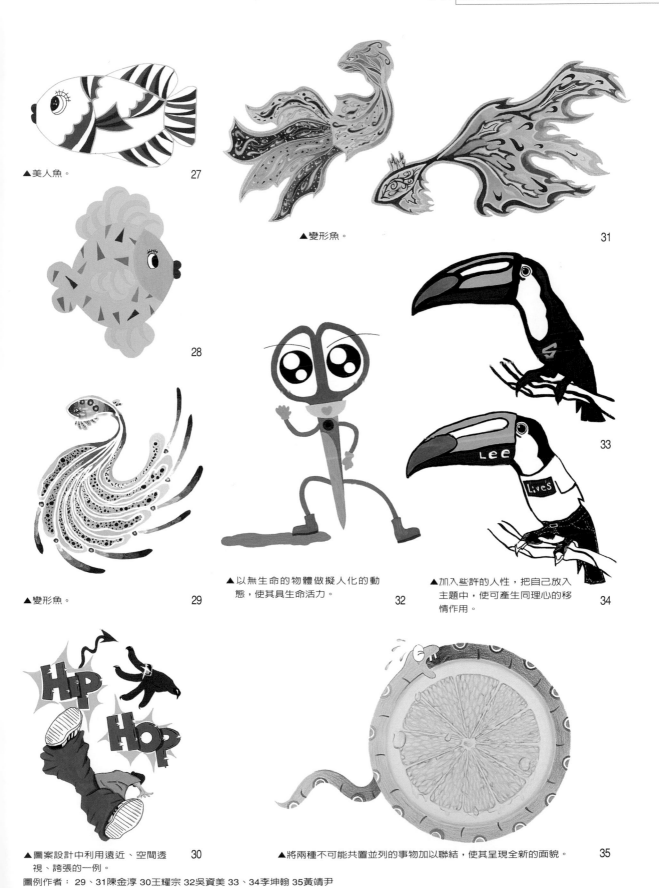

▲美人魚。 27

▲變形魚。 31

▲變形魚。 29

▲以無生命的物體做擬人化的動態，使其具生命活力。 32

▲加入些許的人性，把自己放入主題中，使可產生同理心的移情作用。 34

28

33

▲圖案設計中利用遠近、空間透視、誇張的一例。 30

▲將兩種不可能共置並列的事物加以聯結，使其呈現全新的面貌。 35

圖例作者： 29、31陳金淳 30王耀宗 32吳資美 33、34李坤翰 35黃靖尹

◆**設計應用：**

　　在國內的時報廣告獎、A4廣告獎以及法國坎城影展廣告金獅獎，得獎的優秀作品中包括廣告影片、平面廣告、海報等常見有許多偉大的廣告創意，都巧妙的運用「強調」手法。頗爲設計人、廣告人、創意人所青睞。

36

37

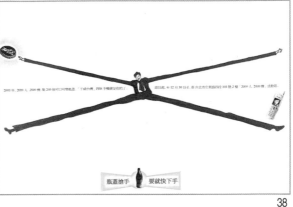

38

變　妝　裝　變

變裝是一種醞釀心情的儀式⋯

魚想衣裳，花想容。
婆娑起舞綠春風。
2002春裝折扣系列活動

凡消費滿五千元，即可參加抽獎
5月6日至5月13日
另有卡友來店禮相贈送

☆★☆ 新迪百貨公司
E世代的生活美學

▲華麗的變形魚應用於平面廣告

39

圖例作者：36莊圓誼 37黃佳琳 38陳麗如

▲運用變形的手法，賦予媒體廣告某種寓意暗示。 40

41

42

圖例作者： 42蔡佳蓉

3-12 形的局部表現

◆**說明**：

　　每一個自然造形都有其順應自然的法則及美感。除了直接從外型的去蕪存菁發展圖案之外，其實也可以去微觀一造形的部份形態，甚至於是部份中的局部。將物體作不同角度的觀察，往往會得到許多形態優美動人，令人意想不到的圖案。

◆**注意要點**：

1. 由於是局部放大，造形有時會趨於簡潔，作圖時要特別注意每一線、每一形狀能否達到美的要求。
2. 最後的完成作品，會接近於抽象形。

◆**製作實例**：

1. 觀察大白菜的各個角度，以鉛筆描繪記錄。
2. 選取優美的局部，並做進一步的整理。
3. 完成線稿。
4. 設色
5. 完成作品

2

3

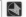

1

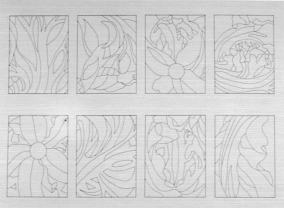

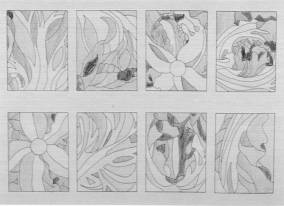

4

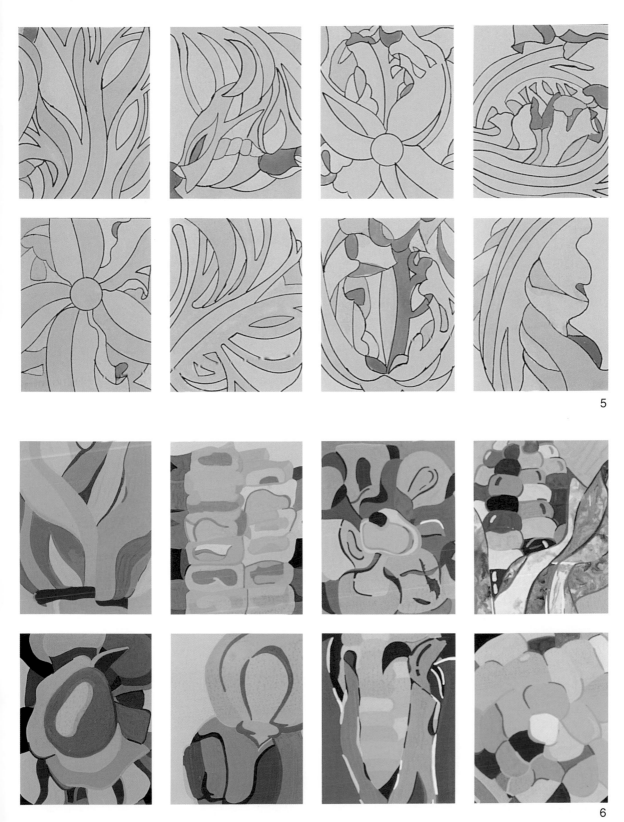

5

6

圖1.2 題材取自玉米的局部

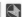

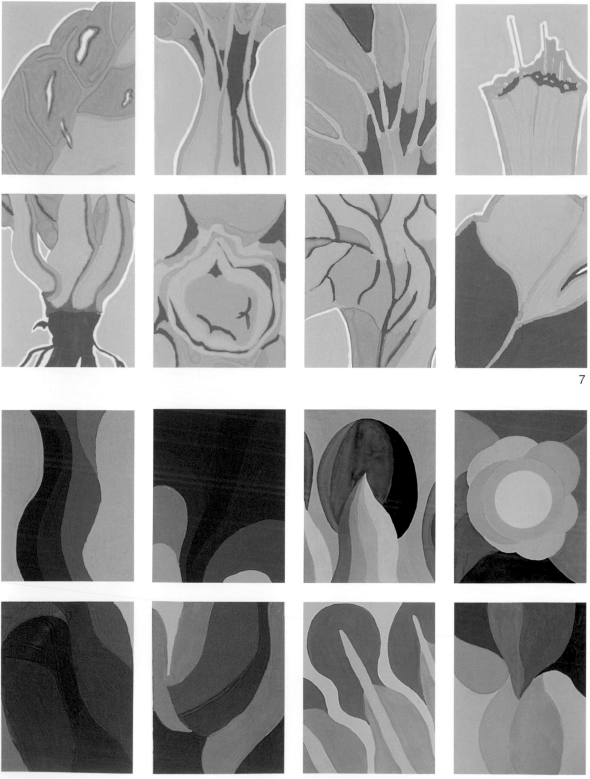

7

8

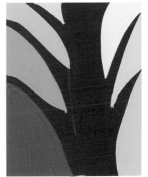

9

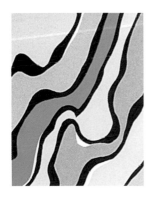

10

圖例作者：10洪寶琇

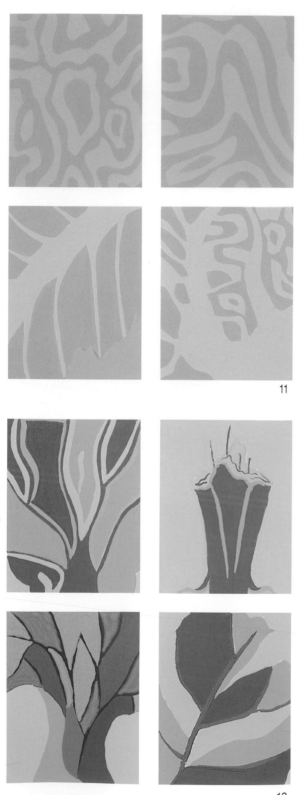

11

12

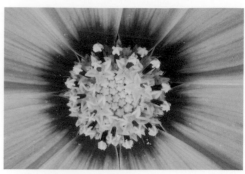

▲花蕊的局部攝影，優美動人 13

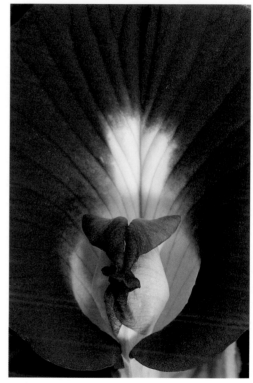

14

圖例作者：13、14陳寬祐

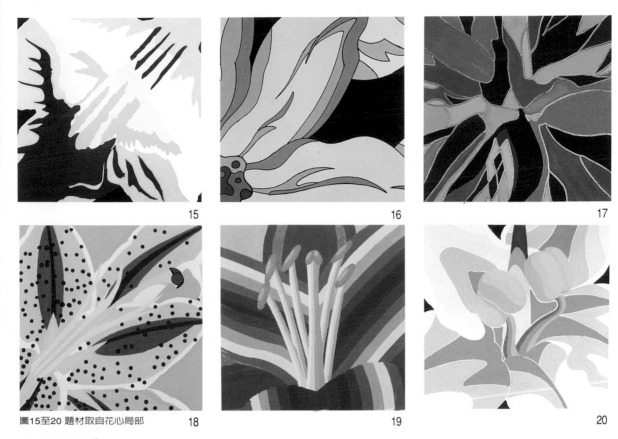

15　　　　16　　　　17

圖15至20 題材取自花心局部　18　　　　19　　　　20

◆設計應用：

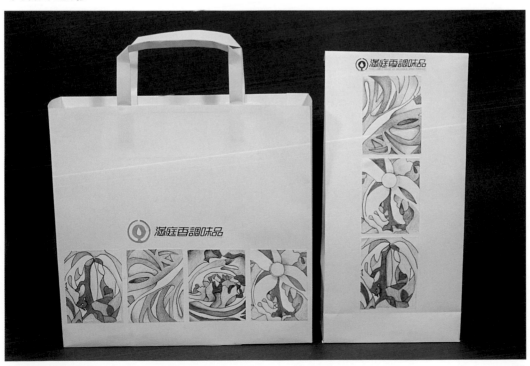

▲應用於手提袋設計　　　　21

圖例作者：15洪秋文 16李嘉祐 20歐得賢 21蔡佳蓉

3-13 應用模組的原理做圖案設計

◆說明：

　　模組（modulor）一詞源自於西洋古典建築。在古代希臘、歌德式建築裡，常將柱形等按美的比例，分割成一定數，當做部分單位來運用，一切建築的量度均以此基本單位衍生。近代建築更將之運用於材料的標準化及尺寸的規格化上。法國建築家 柯爾畢塞（Le Corbusier）更進而根據此概念，以人體的尺寸比例與數學原理，重新詮釋modulor，作爲測量之尺度基準。modulor不但適用於建築的空間構成，也可以應用在現代大量生產的工業產品上，更是造形創作上構思的方法之一。從無限的排列組合中，創造出美的形式；「求出統一之尺寸（單位），以此構成有秩序，且富於變化的造形」，這是模組原理的最主要的精神。

注意要點：

　　1、用來發展構圖（骨格）的單位形，可採用1至4種交互組合，畫面較有變化；只要各單位形之間可以銜接，並能無限延展即可。如圖1至8，供參考。

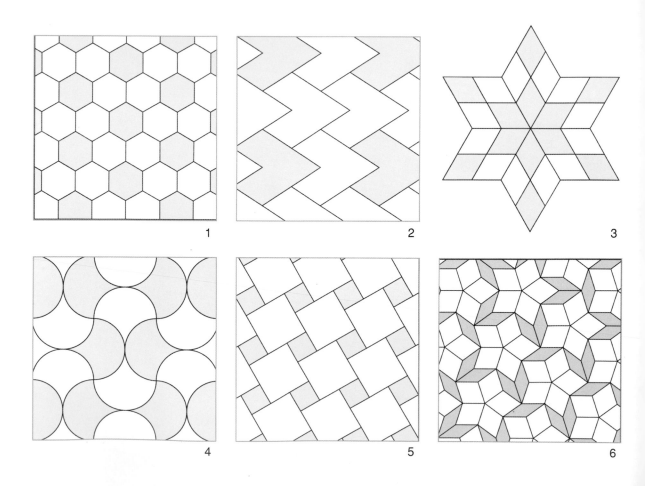

1　　　　　　　　　　　2　　　　　　　　　　　3

4　　　　　　　　　　　5　　　　　　　　　　　6

圖例作者：1至8許慧芳

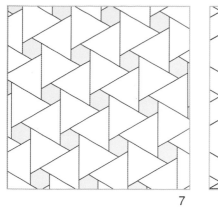
7

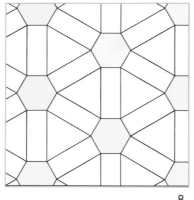
8

◆ **製作實例：**

以下有四個設計實例，是選擇矩形、平行四邊形、三角形為單位形，來發展構圖。

實例（一）單位形是大小相同的正方形。

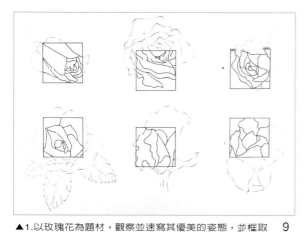

▲1.以玫瑰花為題材，觀察並速寫其優美的姿態，並框取　9
　單位形。

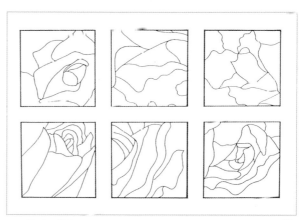

▲2.尺寸一樣的五個正方單位形。　10

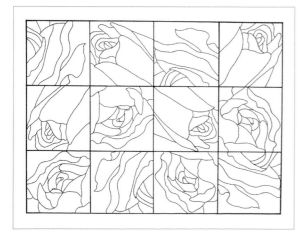

▲3.單位形可隨意反覆，拼湊，衝接，注意合乎美感的要求。　11

▲4.以黑白配色完成。　12

圖例作者：9至11梁雅晴 12洪淑娟

實例（二）採用四種不同矩形為單位形，做構圖。

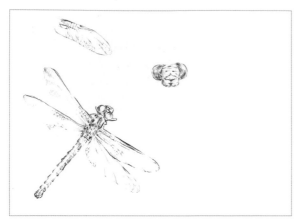

▲1.以蜻蜓為題材，參考圖片，標本，觀察並描繪記錄其　13
　形態。

▲2.將蜻蜓形態，去蕪存菁，圖案化，並框出五個單位形，　14
　矩形的長寬尺寸，必須呈倍數關係，才能拼接延展。

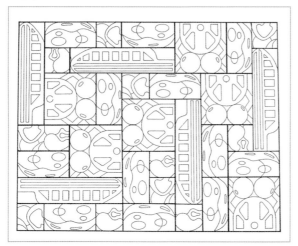

▲3.構圖時是隨意反覆配置，無一定的原則，考驗設計者的　15
　美感能力。

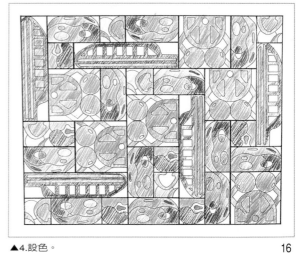

▲4.設色。　16

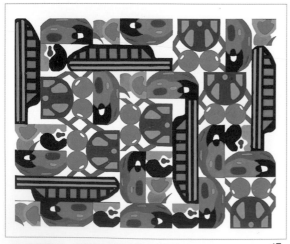

▲5.完成實作。呈現出明快活潑之現代美感。　17

圖例作者：13至16梁雅晴 17陳群惠

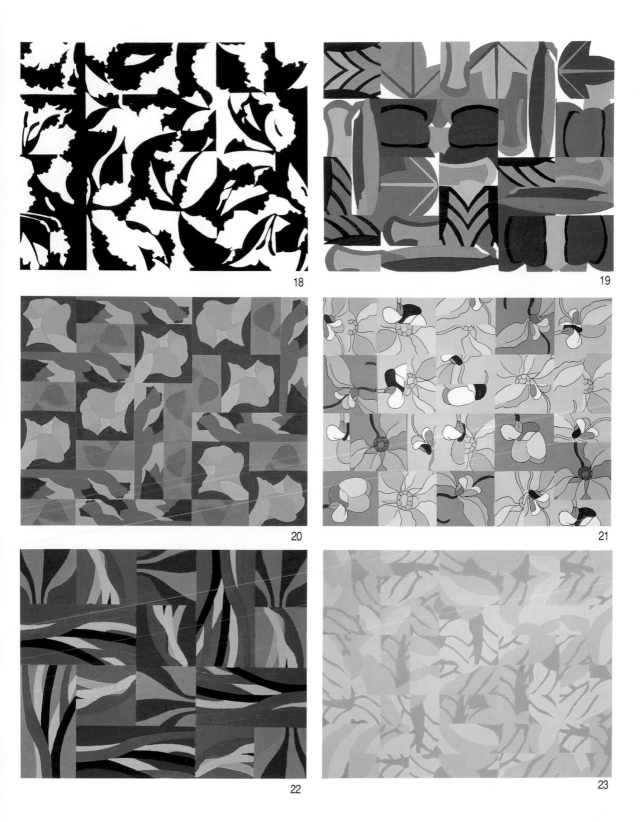

18

19

20

21

22

23

圖例作者：18李鳳玉 20楊紫薇 21胡婷淇 23陳玉菁

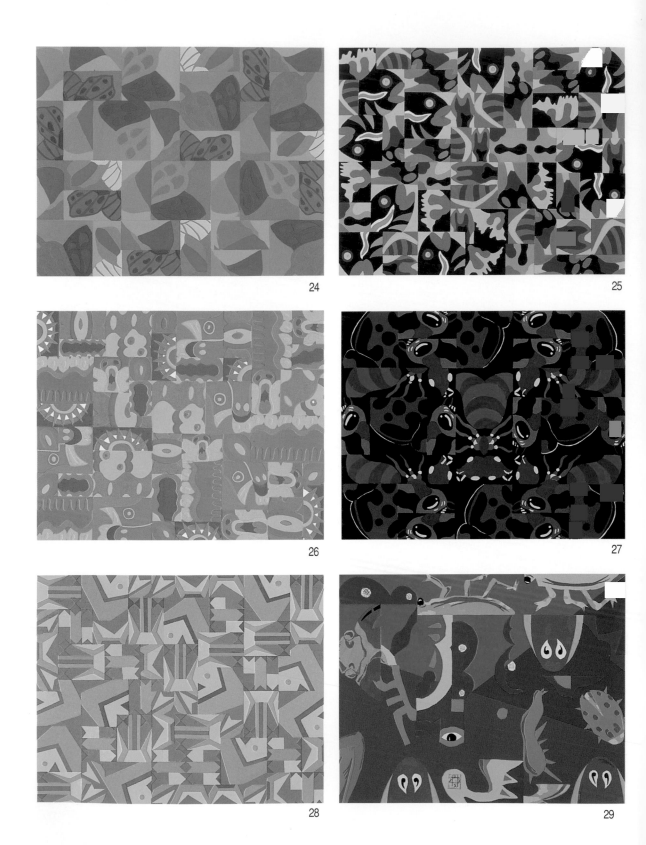

24

25

26

27

28

29

圖例作者：24黃憶苓 25陳詩婷 26顏玲玫 27蘇修毅 28吳秀真 29歐韋宏

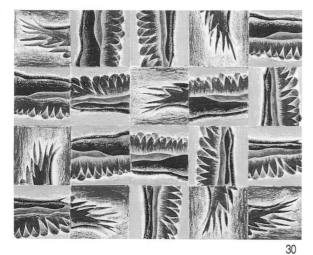

30

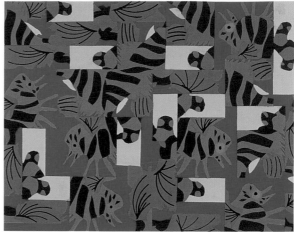

31

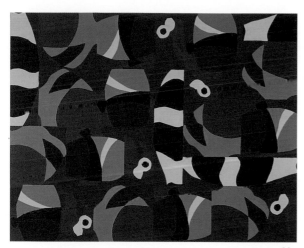

32

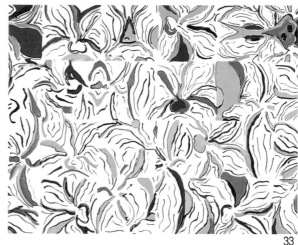

33

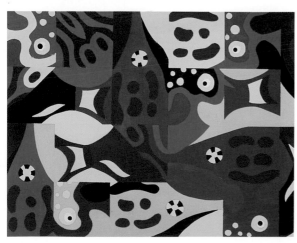

34

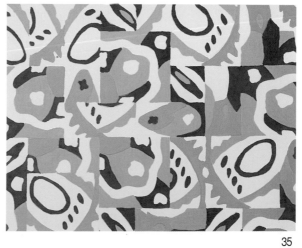

35

圖例作者：30余建璋 31傅美佳 32江宜珍 33葉曉萍 34林廷達

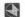

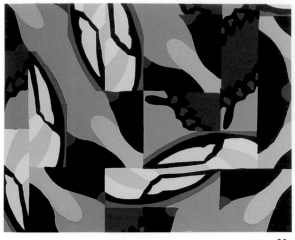

36

37

實例（三）構圖完成，設色時，捨棄垂直和水平的骨架線，畫出曲線形，呈現不規則的抽象圖案。

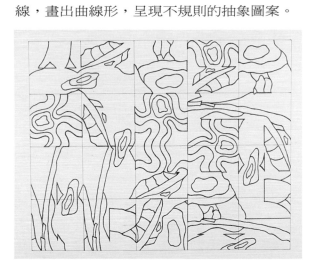

▲1.捨棄垂直和水平的骨架線，多連接曲線形。　38

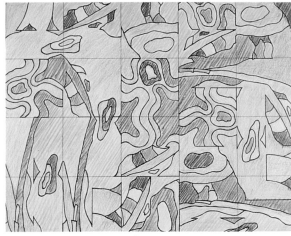
▲2.設色。　39

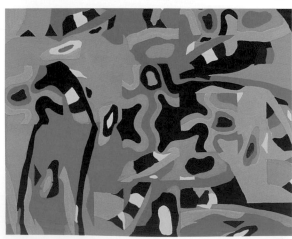
▲3.完成一幅美麗的抽象圖案。　40

圖例作者：36曹瓊文37陳鈺旻 38、39梁雅晴 40黃惠芳

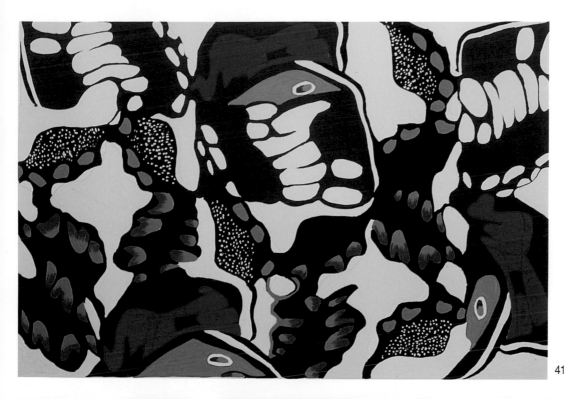

41

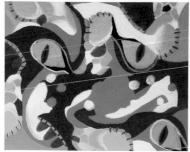

42

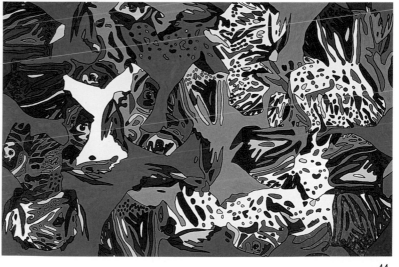

44

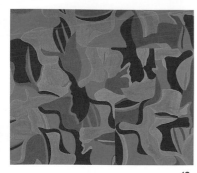

43

圖例作者： 42莊庭芳 43楊曉惠 44楊志弘

　　實例（四）是以正三角形或平行四邊形為基本單位形，
將每一單位形設計為具象圖案，並且此圖形要能夠呈放射狀
或四方連續的銜接圖案。

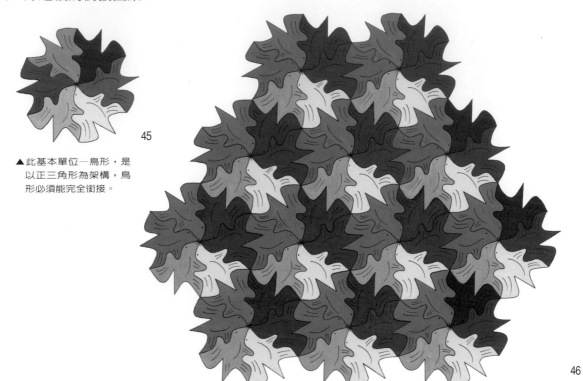

45

▲此基本單位─鳥形，是
以正三角形為架構，鳥
形必須能完全銜接。

46

▲具圖地反轉效果的連續圖案。

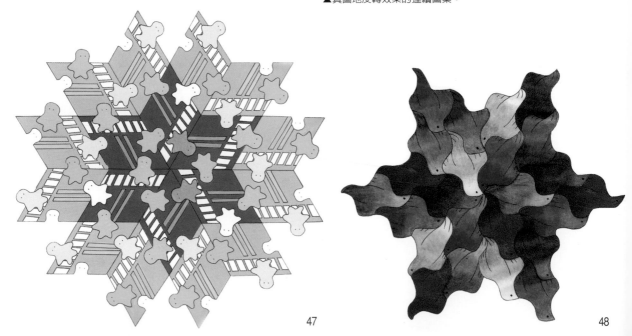

47

48

圖例作者：45、46李美儀 47黃若穎 48沈映君

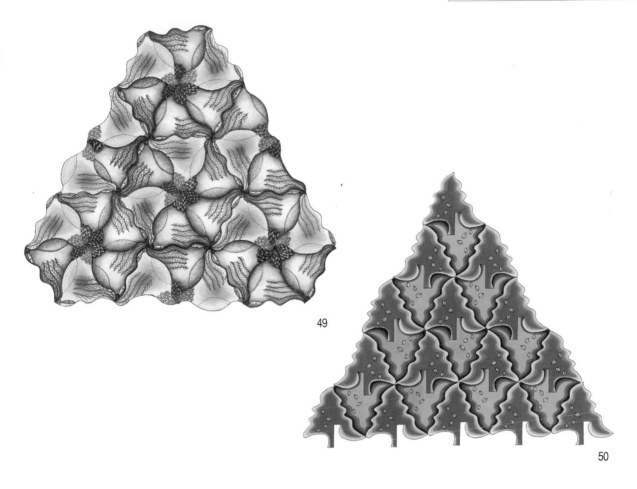

49

50

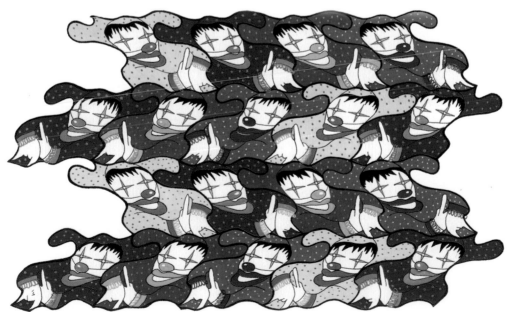

51

▲多采多姿的小丑連續圖案

圖例作者：49許若蘭 50陳妍穎 51林家禾

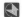

◆**設計應用：**

　　適用於平面廣告的插圖
設計，企業象徵圖案，包裝
紙設計壁磚、半浮雕、立體
裝置藝術、雕塑⋯⋯等。

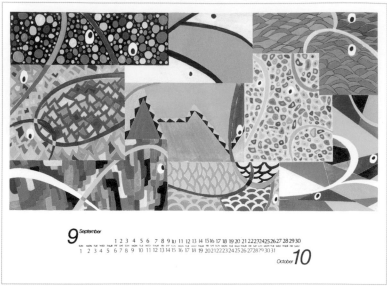

▲月曆設計

52

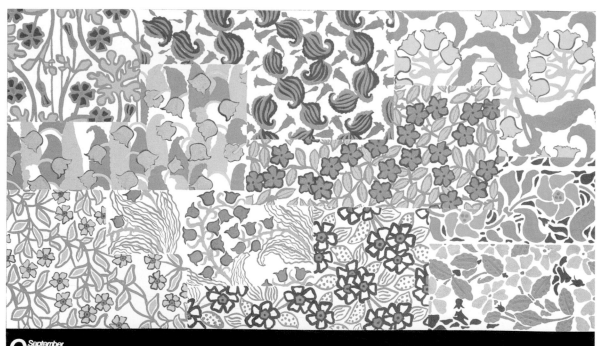

▲月曆設計

53

圖例作者：52陳若梅 53高昭文

▲月曆設計 54

▲月曆設計 55

▲海報設計 56

圖例作者：54、55何芳君 56陳慧英

3-14. 人物的圖案設計

◆說明：

　　人的這張臉，奇妙無比。世界上沒有一種動物，能完全像人的臉部表情變化那麼豐富。而且全世界找不到兩張完全相同臉，即使是雙胞胎。人的臉形複雜，表情更複雜。人的情緒變化，微妙而不可思議，或得意、虛榮，或消沉、疲累，或萎靡、頹廢，或奸詐、仇視，或痛楚、恐懼，或歡喜、滿足等受歡迎或不受歡迎的表情。

　　面相學也論及人臉上的「氣」與「色」，總之，喜、怒、哀、樂形於色，形成了人類的本能反應。因為表情的變化太複雜，因此人的臉部是公認最難畫的題材之一，好的人物作品，不在於畫得很像，要緊的是能表現其精神內涵。

　　人物造形首次出現在壁畫的岩壁上，畫的是狩獵的生活記載，為捕獵動物，其人物極具誇張的動態，如圖 3 。現代應用於設計、繪畫、雕塑、漫畫……等人物造形表現，非但要有表情，而且還要加以誇張。如克利的人物畫風，有兒童畫的純真自由表現。康丁斯基的人物變形……等。

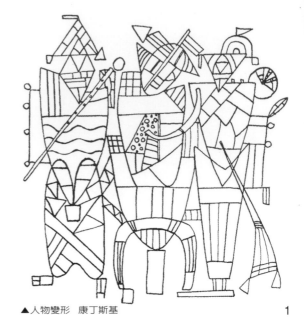

▲人物變形　康丁斯基　　　　　　　　　　1

3

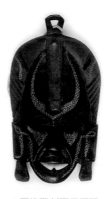

▲原始雕刻面具圖騰　4

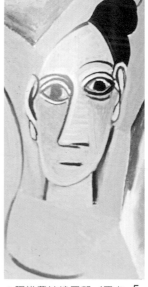

▲阿維農姑娘局部／畢卡索，在表達上與非洲木雕面具神似，造形粗獷頗具強烈生命感。　5

▼以人物為題材表現精神內涵的藝術家人像作品

▲畢卡索

▲羅特列克

▲保羅高更

▲文生梵谷

▲蒙得里安　2

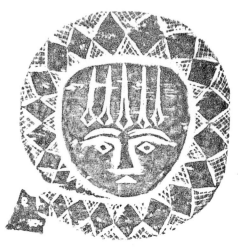

▲台灣排灣族木雕面具(人首蛇身)　6

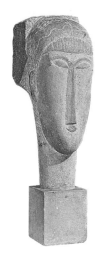

▲土著部落雕刻面具　7

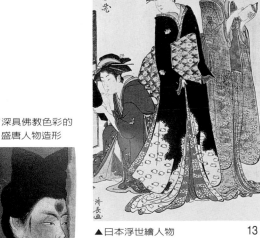

▲莫迪尼亞尼的人像，受原始雕刻影響至深　8

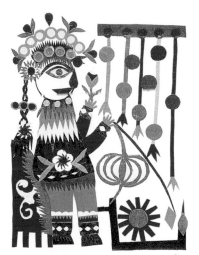

▲以人物為主題的剪紙藝術　9

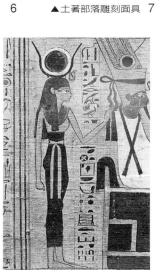

▲古埃及神像人物　10

▼深具佛教色彩的
　盛唐人物造形

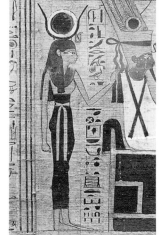

▲日本浮世繪人物　13

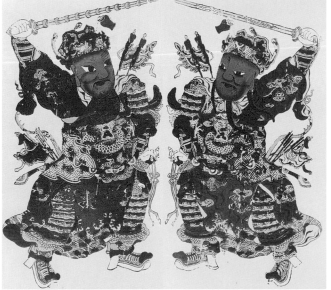

▲漢民族的門神人物造形　11

　　12

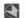

▼表情詼諧，情態生動的人物圖案表現。

▲強調力與美的人體圖案設計。

圖例作者： 14、20、21、25林家禾 18、19蕭婷宇 15至16 陳寬祐 22至24、26至29陳寬祐

◆製作實例：

　　人物圖案創形過程，從觀察→描寫→表現，從寫實的探索發展到最單純的造形。

　　本單元練習以鏡子對自我臉部做細微觀察，詮釋〝自我本色〞，透過自畫像，培養敏銳的觀察能力，研究自身特質，從顏面五官到身軀手足的造形研究，從蘊藏內心情緒反應到影響外在的表情變化，學習如何靈活應用？並強調個人內在的印象，將內在鮮明的自我個性表現在作品。

1. 創意草圖的發展，透過細微觀察，忠實的描寫臉部特徵。
2. 掌握物象變形的簡化原則，尋求可行性的關係線，分割變形，並做肌理與明暗變化，合理誇張與趣味效果。此階段學習者可嘗試利用多種媒材探討其表現技法。

▲臉部造形開展，構思實例 　31

圖例作者：33吳世華

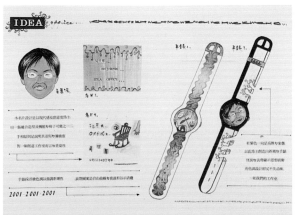

3. 完成自畫像圖案之後，再衍伸能夠表徵個人暢旺生命力的象徵符號，並做多種變體設計，或靜態，或動態，如沉思、微笑、跳躍、奔跑⋯⋯等不同的表情、姿勢，充分展開流暢性的運用。在此，色彩、服裝、道具、髮型等所具的功能甚大，盼能強化其說明性與親切感。
4. 圖案商品化，商品圖案化，將2.3.做延伸性商品系列設計，包括表現個人個性化的名片、明信片、swatch錶、T恤、電話卡、馬克杯、紀念筆、時鐘、靠墊、個人標章等複製商品，將所激發的感動留在生活中，時時看到並回味。
5. 最後探討編排的美學，完成生動有趣的圖面設計。

32

33

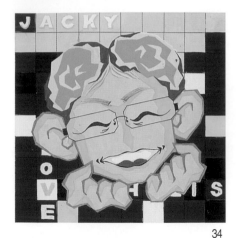

34

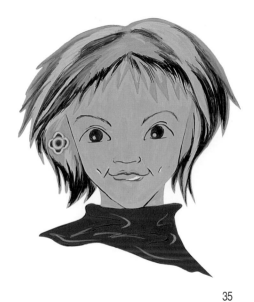

35

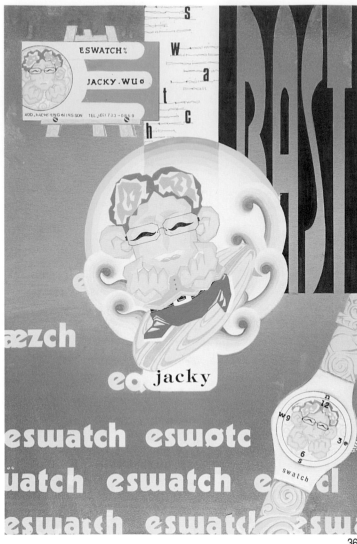

36

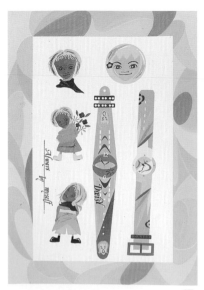

37

38

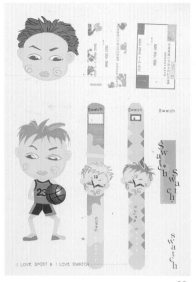

39

圖例作者：34、36吳宗諶 35、37張蕙雯 38蕭妤倫 39蕭夢蘭

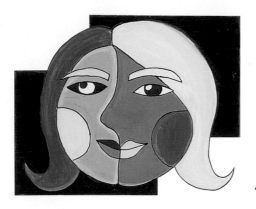

40

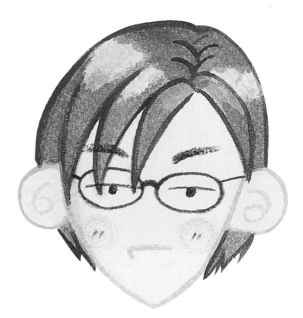

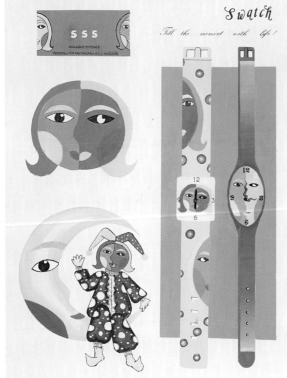

The moon shone into the sky

41

▲我思故我在，我思故我在… 43

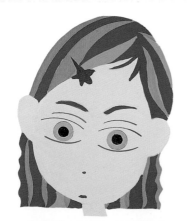

▲你是世界唯一的臉譜，你想變臉嗎？ 42

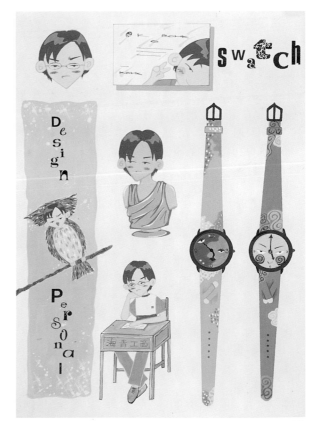

44

圖例作者：40、41黃宜真 42何翔玲 43、44黃秋萍

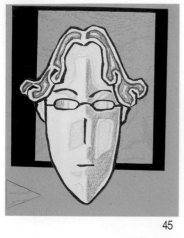

45

46

47

▲個人的內心世界，反映在臉譜上～相由心生

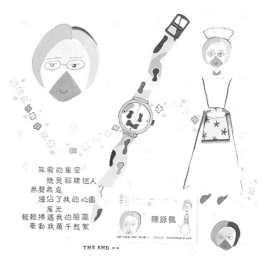

48

49

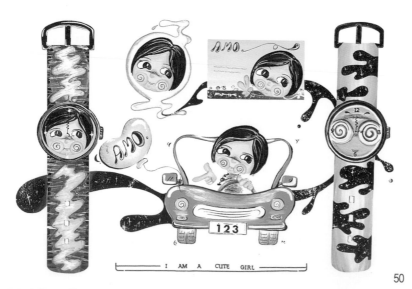

50

▲你是E世代，罩得住。

51

圖例作者：45至47林聖傑 48、50湯惠存 49陳詠佩 51江靜華

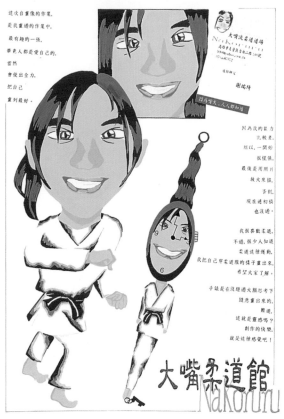

52

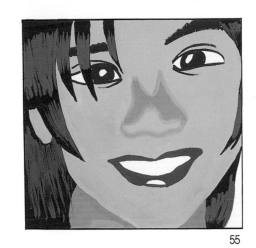

55

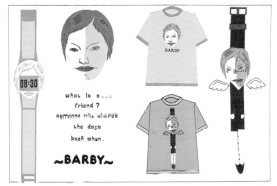

56

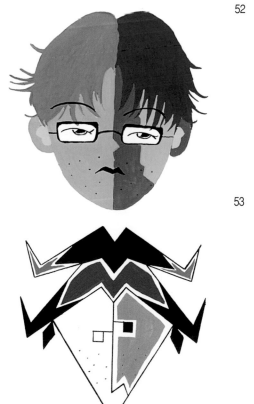

53

54

▲我心深處…誰能瞭解？

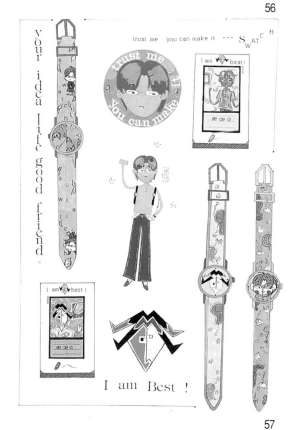

57

圖例作者：52、55謝瑞綺 53、54、57莊圓誼 56朱珮瑜

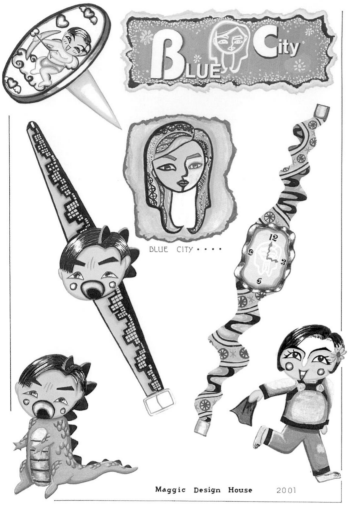

58

60

61

▲使用點、線、面和肌理,創作的自畫像,另一個我… 59

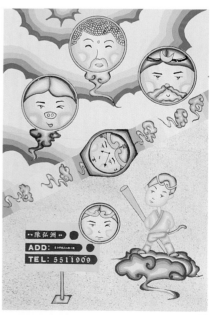

62

圖例作者:58至60陳金淳 61、62陳弘洲

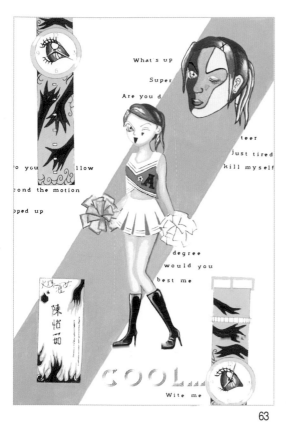

63

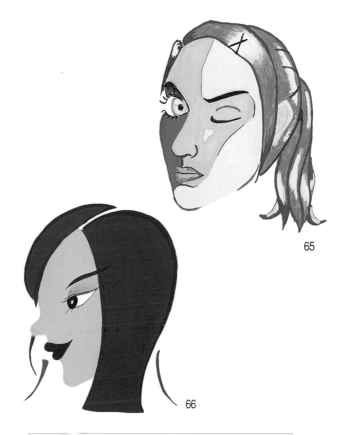

65

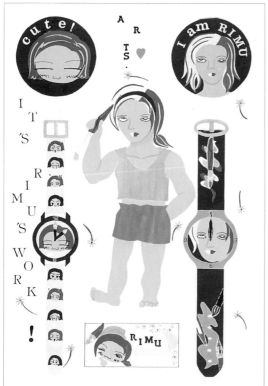

64

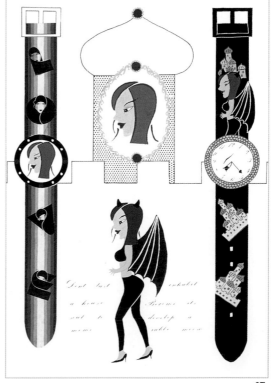

66

67

圖例作者：63、65陳怡茹 64邱齡瑤 66、67高韻婷

68

69

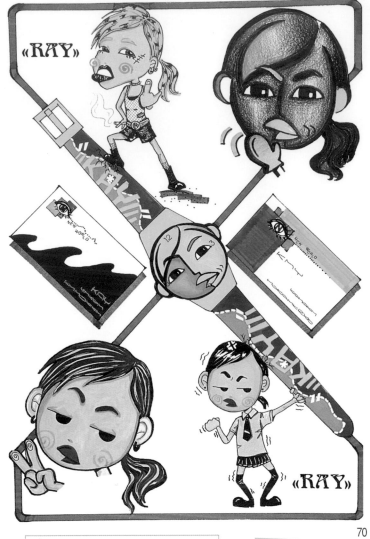

70

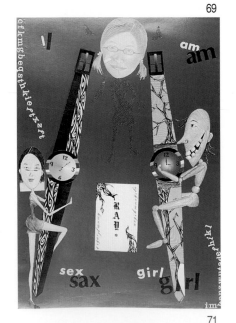

71

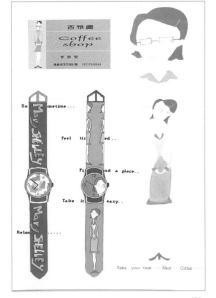

72

73

圖例作者：68、70蔡恩年 69、71鍾梅君 72、73曾瀞瑩

◆設計應用：

　　在現代設計領域中，以人物及其臉部表情，做為表現題材的例子，可謂不勝枚舉，如戲劇公演、電影海報、小說或傳記的封面、企業商標、徽章、插畫、漫畫、工藝、雕刻等，都可見到人物及其臉部的設計圖案。

　　比如曾經暢銷世界的**TIME**(時代)雜誌，其一系列以叱吒風雲人物為題材表現的封面設計，就充分運用了人的表情特徵，發揮在其設計作品上。再者人物在許多成功企業的C1政策中扮演相當重要的角色，我們稱之為「象徵人物」(Trade character)，比如綠巨人的巨大非凡、桂格(Quaker)老人的笑容可掬、印度航空公司的印度侍者，如圖80，明治糖果的明治姑娘，圖79等。

男廁

女廁

安全門

升降梯

會議室
Boardroom

電梯
Exit

▲人形圖案，應用於環境識別設計

知·性·的·智·能·啟·發
啟蒙幼教園地
ENLIGHTENING PRESCHOOL EDUCATION GARDEN

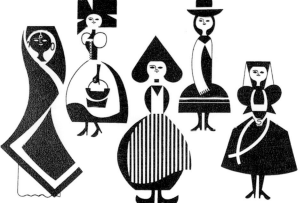

▲明治糖果的明治姑娘

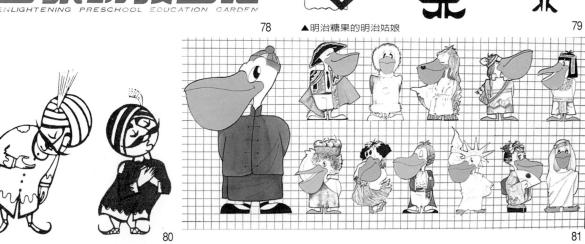

▼ 擬人化的象徵圖案(吉祥物)設計

吉祥動物

本公司以多數兒童所喜愛的大象做為本公司的幸運吉祥動物,象徵本公司內部、服飾、用品對外的形象,如同大象一般可愛穩重。

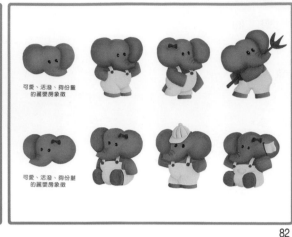

可愛、活潑、夠份量的麗嬰房象徵

可愛、活潑、夠份量的麗嬰房象徵

82

快樂・知性・活力
陽光・兒童・向日葵

本企業標誌源自向日葵的花形為構想,並採用擬人化設計,適用於各種媒体場合,具有親和力,和識別性。

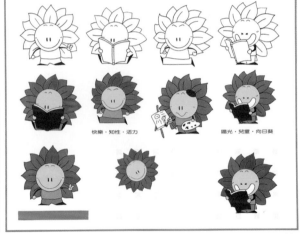

快樂・知性・活力

陽光・兒童・向日葵

83

85
▲ 應用於海報設計

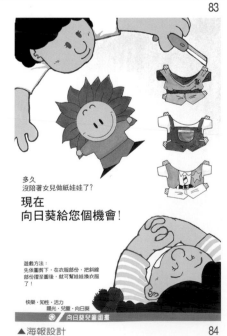

多久
沒陪著女兒做紙娃娃了?
現在
向日葵給您個機會!

遊戲方法:
先依圖剪下,在衣服部份,把斜線部份擺至圖後,就可幫娃娃換衣服了!

快樂・知性・活力
陽光・兒童・向日葵

向日葵兒童圖畫

▲ 海報設計
84

86
▲ 應用於海報設計

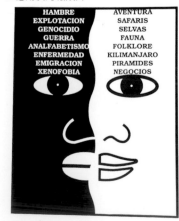

87

圖例作者:84張逸青 85徐文政 86謝文華

88

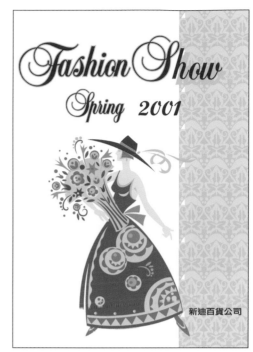

▲雜誌廣告　　　　　　　　89

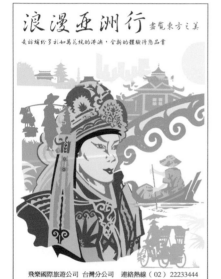

▲雜誌廣告　　　　90

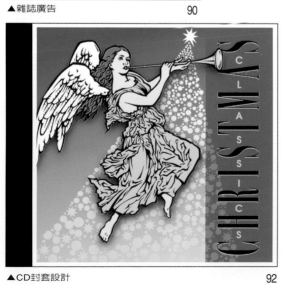

91

▲CD封套設計　　　　92

93

圖例作者：88至93陳寬祐

3-15 風景、建築物的圖案設計

◆說明：

　　圖案設計對象物的選擇，可以從微觀切入，也可以從巨觀著手。以特殊景觀、建築物、地標等作為圖案設計的題材，就是採取這種觀點。所選取的對象應該是對命題者有特殊的感情或認知意義的；譬如，春秋閣之於左營地區的民眾，玉山之於台灣人，勝利女神之於美國人等等。以風景、建築物做圖案設計，乍看好像是現代時髦的設計命題，其實在一些鄉土的民俗生活中，也常將某地的特殊地標、景觀等，不知不覺中融入所謂的「圖騰」中。自古以來，大自然景觀、鄉鎮以至於現代的都會建築物都是我們熟悉的，是圖案設計中不可獲缺的好題材。

◆製作實例：

　　以速寫或藉由拍照的方式記錄景像，加入設計者對該景點的觀察與了解，將抽象的情感視覺化，以形、色、質表現之。

▲海青工商校景　　　　　　　　1

▲以分色塊的方式，將校園一景表現的更美麗。　　2

▲取材自梯田景象　　　　3

▲完成作品，保有梯田的特色，接近抽象構成的感覺。　　4

▲田間：高反差的攝影作品　　5

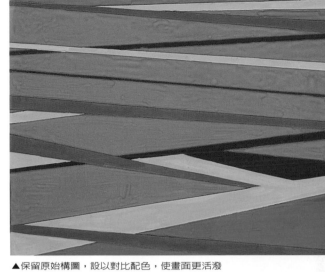

▲保留原始構圖，設以對比配色，使畫面更活潑　　6

7

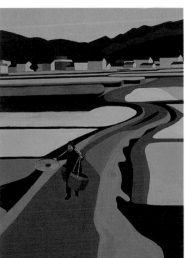

▲以幾何形來詮釋美麗的回教寺院　　9

10

8

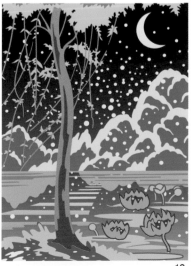

11

12

13

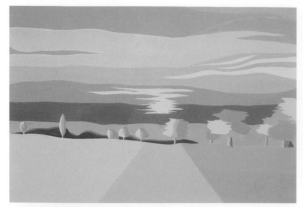

▲鄉村田園景色　　　　　　　　　　　14

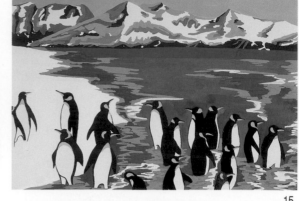

15

16

17

▲浪漫、熱情的熱帶風情　　　　　18

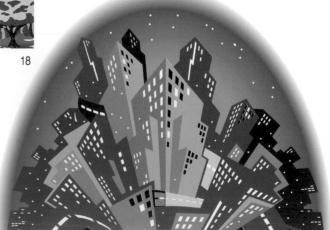

▲將都會景觀做變形設計

19

圖例作者：14蔡立偉 15易佳瑤 16蔡明君 17余毓建 19陳寬祐

◆設計應用：

20

22

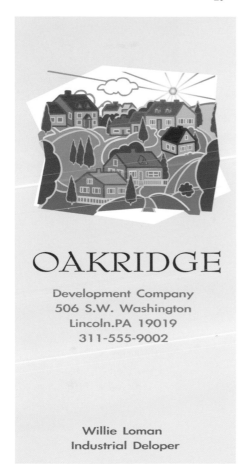

OAKRIDGE

Development Company
506 S.W. Washington
Lincoln.PA 19019
311-555-9002

Willie Loman
Industrial Deloper

▲應用於開發公司的目錄、DM設計

21

OAKRIDGE

Development Company
506 S.W. Washington
Lincoln.PA 19019
311-555-9002

Willie Loman
Industrial Deloper

23

圖例作者：20至23陳寬祐

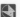

▲俄羅斯紅場中的聖巴西里教堂　　　　24

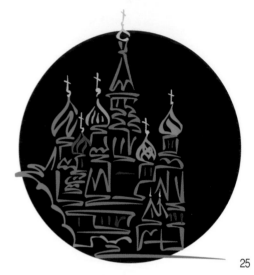

▲以隨興、自由的曲線來詮釋聖巴西里教堂　25

26

▲聖巴西里的另二種風貌（標章設計）▶

27

圖例作者：25陳寬祐 26康卉芳 27吳佩儒

▲富有流線動感的建築物地標 28

▲標章設計 29

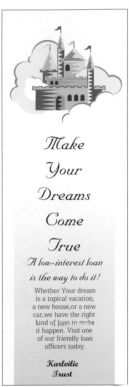

▲夢幻式的城堡圖案應 31
　用於保險公司的廣告

▲標章設計 30

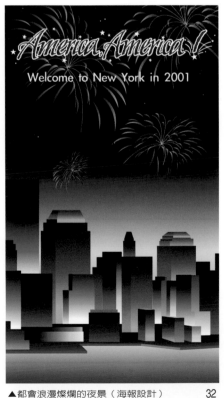

▲都會浪漫燦爛的夜景（海報設計） 32

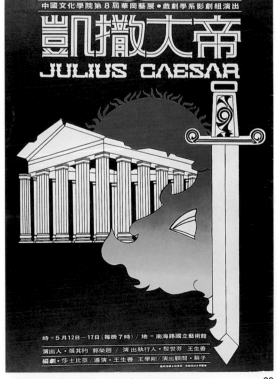

▲希臘式的神殿圖案，應用於戲劇海報設計 33

圖例作者：28楊琇清 31、32陳寬祐 29楊迪耘 30康卉芳 33蔡麗香

3-16 在多樣形內做圖案設計

◆說明：

在各種面形：如橢圓形、圓形、長方形、三角形、扇形、及其他不規則形中，做圖案設計。

◆製作實例：

以〝花〞為題材，在橢圓形內做圖案設計。

以下數個實例是把相同的圖案，同樣納入橢圓形內，做不同配色，以及不同媒材技法的表現。

▲觀察花卉的各種姿態，以速寫的方式記錄。　1

▲將所採集的素材整理，並在橢圓形內做編排設計。　2

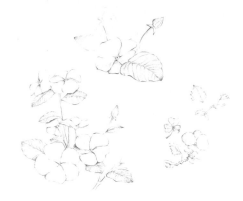

▲編排確定。　3

▲設色。　4

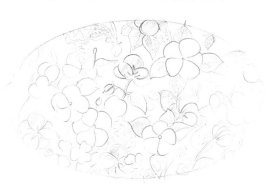

▲完成實例之一　5

▲實例二　6

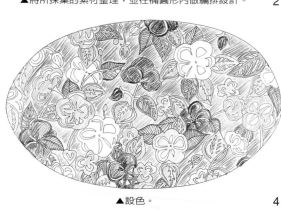

圖例作者：1至4許慧芳 5、6王美淑

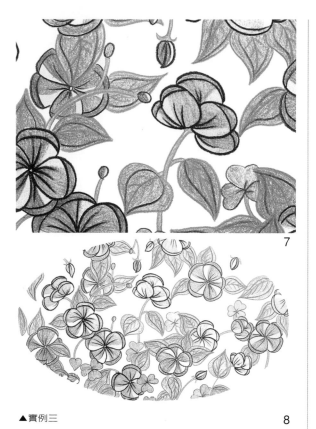

7

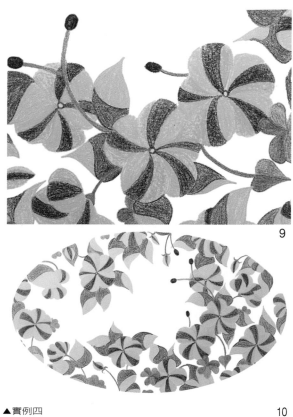

9

▲實例三

8

▲實例四

10

▼實例五

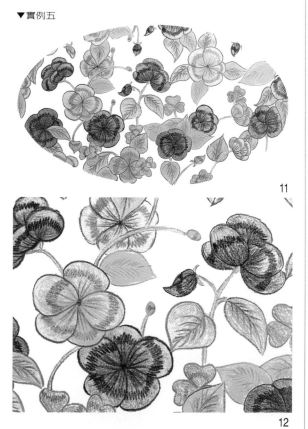

11

▼實例六

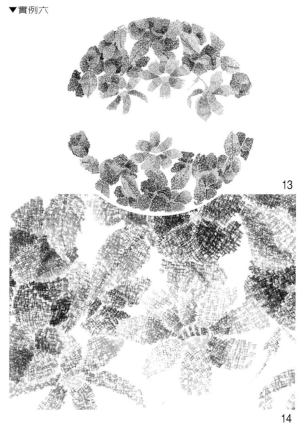

13

12

14

圖例作者： 7至12王美淑 13、14陳郁涵

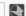
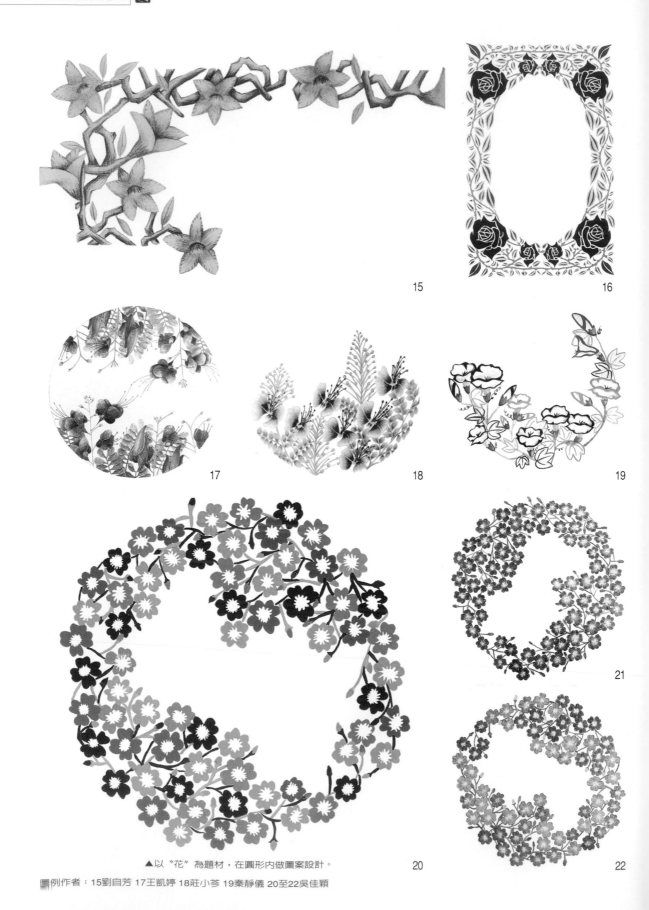

15

16

17

18

19

20

21

22

▲以〝花〞為題材，在圓形內做圖案設計。

圖例作者：15劉自芳 17王凱婷 18莊小苓 19秦靜儀 20至22吳佳穎

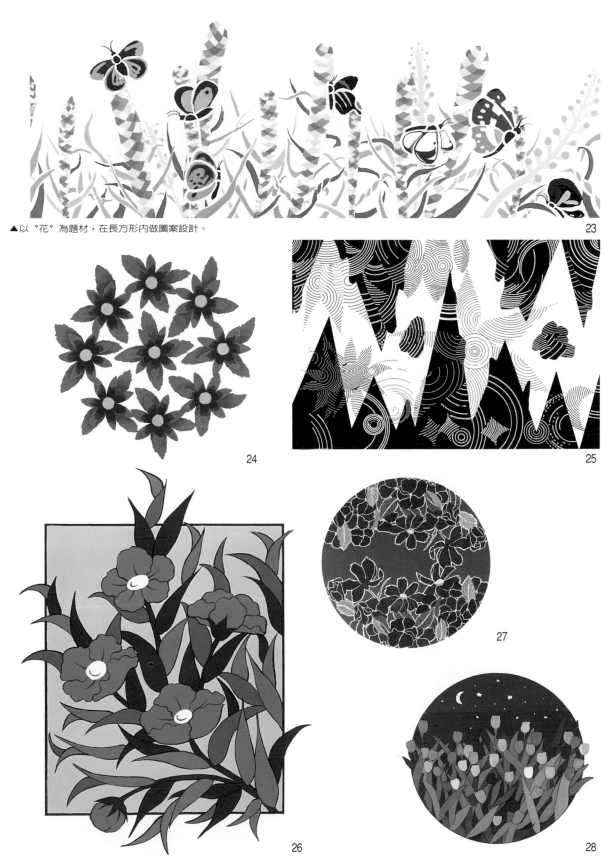

▲以〝花〞為題材，在長方形內做圖案設計。　23

24

25

26

27

28

圖例作者：23李家慧 24洪珮真 25張啓明 26陳美瞳 27陳郁涵 28陳美華

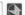

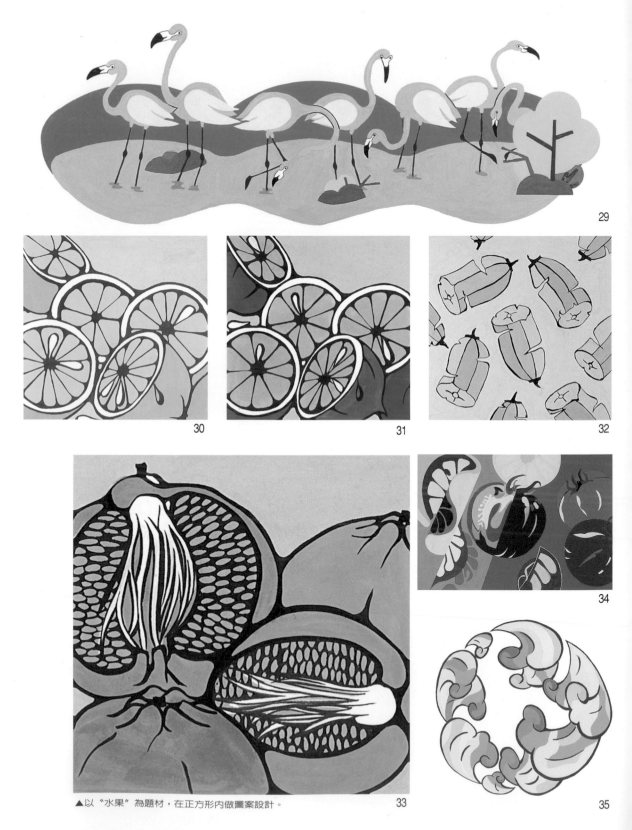

29

30

31

32

33

34

35

▲以 "水果" 為題材，在正方形內做圖案設計。

圖例作者：29徐建華 30、31、33楊智茹 32禚玉奇 34李敏緩 35陳韻如

▲以〝動物〞為題材，在長方形及多樣形內做圖案設計。 36

37

40

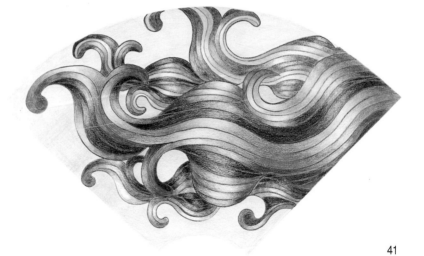

41

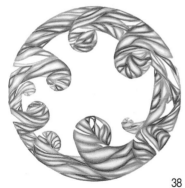

38

39

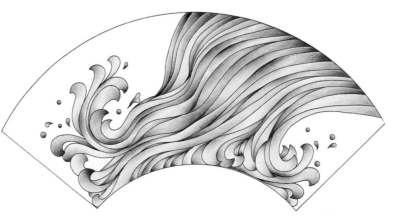

▲以〝行雲流水〞為題材，在扇形內做圖案設計。 42

圖例作者：36林廷達 37、39、40陳寬祐 38仲家歡 41詹子誼 42黃立君

43

44

45

46

▲在三角形內做圖案設計。 47

◆設計應用：

▲▶應用於包裝圖案設計 48

49

圖例作者：43郁天杰 44陳如怡 45徐郁絜 46谷嫚婷 47葉佩芳 48周志豪 49陳麗如

▲報紙媒體廣告，插圖和邊框，均採用長方形圖框做圖案設計。　　　　　　　50

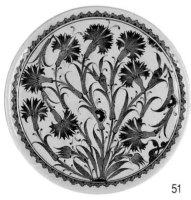

51

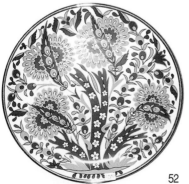

52

53

▲在圓形內散佈美麗的花卉圖案，應用於餐盤設計。

圖例作者：50賴惠菁 53謝瀞儀

3-17 圖案應用於標章設計

◆**說明：**

　　1.標誌、標章是以最簡潔的圖形代替語言、文字，將所要表達的各種意義，予以視覺化；也就是指透過造形簡潔、涵義明確的視覺符號，將企業的理念或活動的內容、產品的性質等要素，傳給消費大眾，以得到認同與識別。

　　2.圓形簡潔明快，同時又具向心力。它能凝聚人們的視線，而且象徵包容力、圓滿，很符合東方人的心理，所以在日常生活中被廣泛使用。

　　3.標誌設計的題材主要分為文字標誌與圖形標誌；而圖形標誌的題材又可細分為具象、抽象圖案兩類。本單元是以具象圖案為主；乃是利用圓形的優勢，將單一圖案在圓形裡做編排設計，以能成為企業標誌或活動標章為設計的最後目的。

1

2

3

◆**製作實例及應用：**

▼以龍形為題材作標章設計

4

5

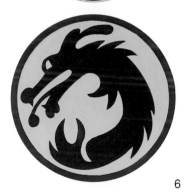

6

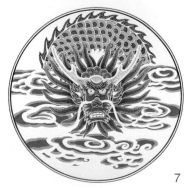

7

8

9

圖例作者：1利淑玲 3林素慎 7林高明

▲極富簡潔與美感的標誌設計　10

11

▲以蔬、果的造形為構成要素，所設計的標誌　12

▲活動標章設計　13

▲活動標章設計　14

▲加上文字、與簡單的裝飾圖框後，更有變化，延展性更高　16

15

▲應用於視覺識別系統　17

圖例作者：13至15陳寬祐 17宋眉蓉

18

19

▲結合圓形標章做DM 、邀請卡的設計

▲應用於產品包裝標貼設計　　20

21

22

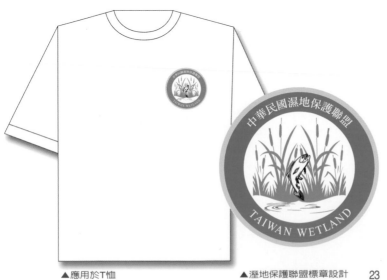

▲應用於T恤　　　　▲溼地保護聯盟標章設計　23

▲應用於視覺識別系統　　24

圖例作者： 18至23陳寬祐

四色重禮品王國 標誌**7**

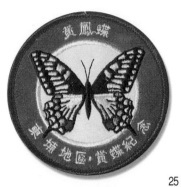

25

▲應用於臂章

▲標誌付予多樣配色，可以因應不同的用途

26

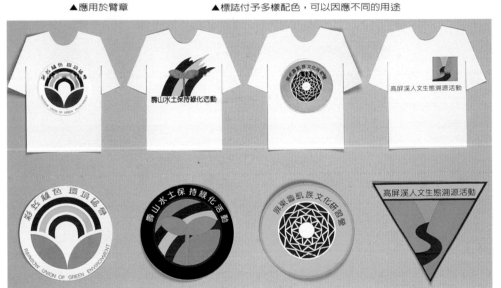

▲活動紀念章與T恤設計

27

美濃蝴蝶生態自然教室

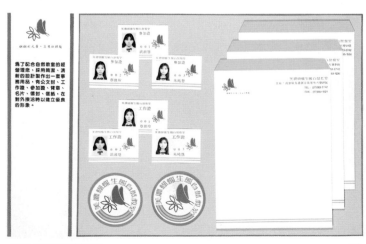

▲應用於視覺識別系統

28

圖例作者：26李文旭

3-18 圖案應用於餐盤設計

　　花盤錦簇、花之饗宴、花色可餐，享受愜意
的生活，舉手間，釋放浪漫的一瞥……

◆製作實例：

　　在餐瓷文化中，溫潤如玉的質感，極盡考究
的設計風格，是餐具創作努力迎向的目標。此單
元網羅多種花卉為題材，運用非對稱平衡、放射
對稱的美學原理，將風格迥異的花卉圖案，應用
於馬克杯、咖啡杯、盤，做系列設計。

1

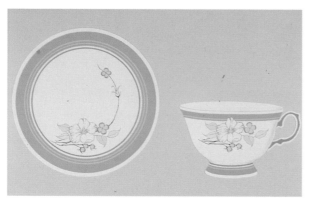

2

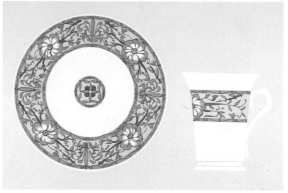

3

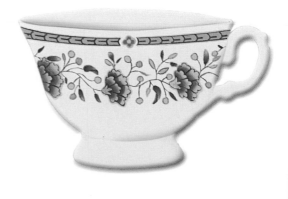

▲明亮的寶藍石色調，詮釋了清澄、光采意象。

4

圖例作者：1陳寬祐 2詹順吉 3李勇利 4林欣潔

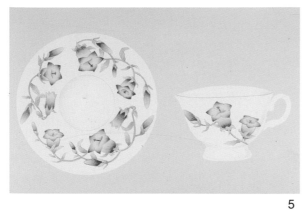
5

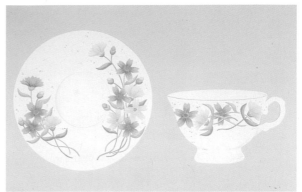
6

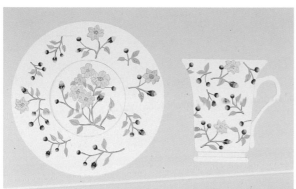
7

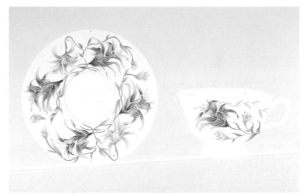
8

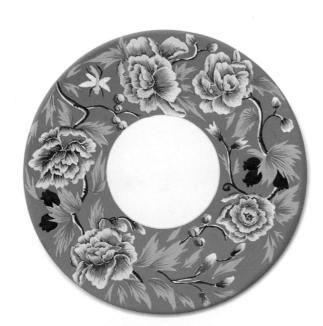

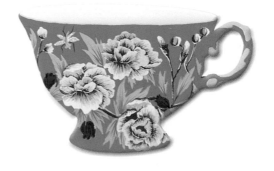

▲濃烈的對比色彩、妍麗的圖案、鳥語花香,濃的化不開⋯⋯

9

圖例作者: 5呂欣怡 6黃意婷 7吳約徵 8王巧玲 9陳劭琪

花盤錦簇‥‥

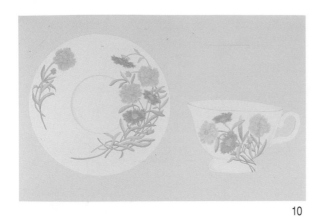

10

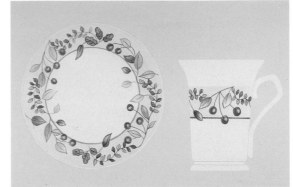

13

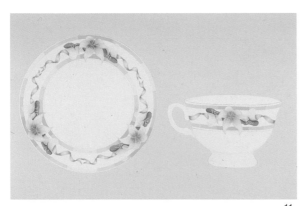

11

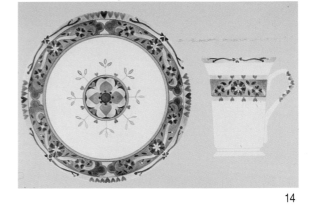

14

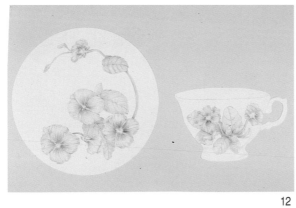

12

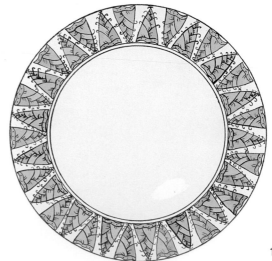

15

圖例作者：10吳資美 11林如賢 12林慧珍 13洪瑛君 14劉雅琴 15楊惇夙

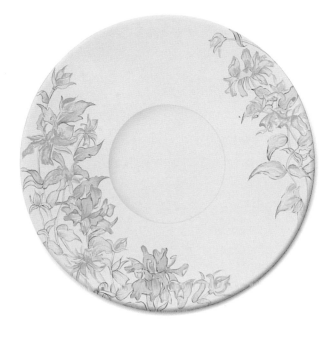

16

▲樸素、典雅性格的淺灰色調，極受人喜愛，在瓷器的應用上頗為常見。

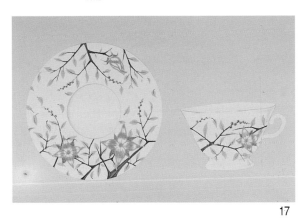

17

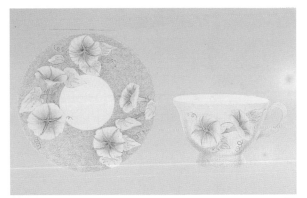

18

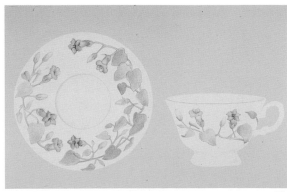

19

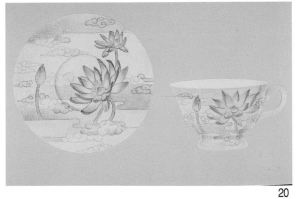

20

圖例作者：16黃靖尹 17許子輝 18高珮綺 19廖雅琪 20江柏瀚

3-19 文字圖象化(漢字)

文字的演進：

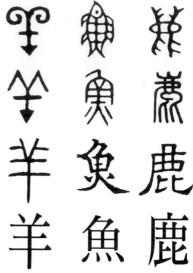

1

◆說明：

　　人類文字符號，開始皆是取於天地萬物和自然現象，加以摹仿而演變的，亦即是從圖畫象形漸漸演化成符號，或稱圖畫象形符號。目前被認為最古老的漢字原形，為紀元前1500年左右的殷墟所出土，刻在龜甲獸骨上的甲骨文，或稱為「殷墟文字」。漢字從那時後開始，經過種種的變遷，成為今日的面貌。

製作實例：

　　如何著手進行圖象文字(pictogram)設計

1. 字體本是繪畫符號的衍伸，自有其生命美感。因而學習者在設計上多留意每個筆劃在結構上的美感，配合文字本身蘊含的個性，或優雅、秀麗或剛毅、雄健或奇特、灑脫，當能設計具有豐富感情和裝飾美麗的文字，因為根據學習者的經驗，初見字形，在形象上幾乎已告知了一切。

2. 文字設計的根源，基本上為印刷活字的漢字中的明朝體與黑體。選擇切合的字體之後，須注意字體本身筆劃的結構，單獨一個字本身的平衡感很重要。

3. 先從單一文字練習，構思草圖，強調文字涵意，導入趣味性的要素，製作出具有幽默感的趣味文字。嵌入圖案之前須注意文字結構的穩定均衡後，再做裝飾變化的動作，也就是如何將文字從「讀的符號」改為「看和辨識的造形」是很重要的。

4. 多字排列時，應掌握文字排列時大小文字的均衡感，字間與行間如何決定也十分重要。文字設計必須把握易讀性、美觀且具功能性的條件。

2

圖例作者：2楊迪耘

▼文字本身有足夠的表情，已暗示所有的意含。

3

5

6

4

7

8

圖例作者： 3、4楊迪耘 5許子輝 6黃意婷 7王耀宗 8谷嬡婷

▼經由文字圖象化設計完成的不同風格裝飾字體。

9

11

12

10

13

14

圖例作者：9楊迪耘 10黃靖尹 11許子輝 12林如賢 13夏治和 14王巧玲

▼漢字原來就是表意文字，因此很容易處理成具象的圖案，製作出具有幽默感的趣味文字。

圖例作者： 15、16徐郁潔 17、22王巧玲 18詹順吉 19、20鄭嘉純 21蔡明君 23陳如怡

▼文字意象之美

24

25

26

27

28

29

30

31

32

圖例作者：24詹順吉 25王巧玲 26王耀宗 27葉俐君 28王欣莉 29許子輝 30徐郁絜 31江柏翰 32楊迪耘

33

34

35

36

37

38

39

40

41

42

43

44

圖例作者：33林如賢 34劉雅鈴 35、44王耀宗 36、39、40蔡明君 37許子輝 38江柏翰 41黃靜蓉 42、43吳資美

45

46

47

48

49

圖例作者45王欣莉 46、48黃志成 49李欣帆

50

51

52

53

圖例作者：52陳雅媗 53湯惠存

54

55

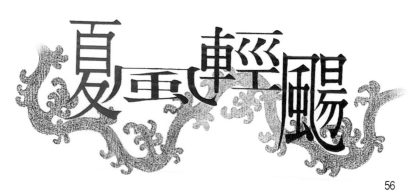

56

57

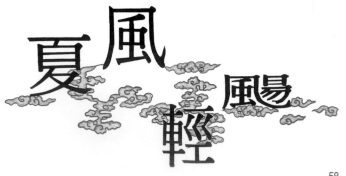

58

59

圖例作者‧54劉守珍 55柯佳妏 56李淑淇 57徐郁絜 58詹子誼 59楊迪耘

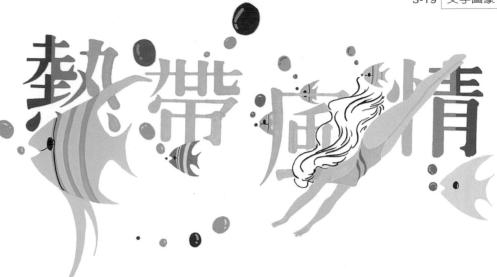

60

61

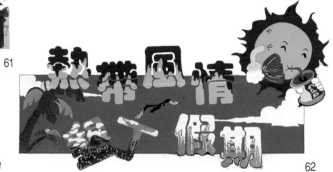

62

63

64

65

圖例作者：60任漢瑛 62劉佳玉 63羅福賢 64黃意婷 65黃靖尹

◆設計應用：

　　現代這般複雜的社會狀態中，文字的使用目的也變得多元化。即使是相同的文字經過設計，文字的形態也會有所不同。人們「看」文字時會產生各種情感。經由文字設計可增強在視覺傳達的機能。為了印刷品、招牌等所需的文字，種種設計過的字體逐漸發達。如平面媒體、大標題、品牌字體、產品名字體，海報、封面、月曆、廣告裝飾字體，舞台、看板文字等在現代廣告設計的領域中，有愈來愈活絡的現象。

▲以文字詮釋具當地特色的公用電話亭。　67

66

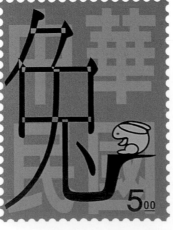

68

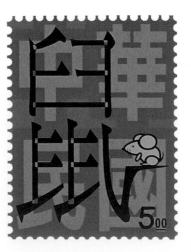

69

圖例作者：68、69陳怡因

70

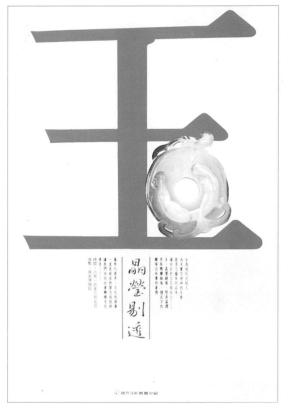

71

72

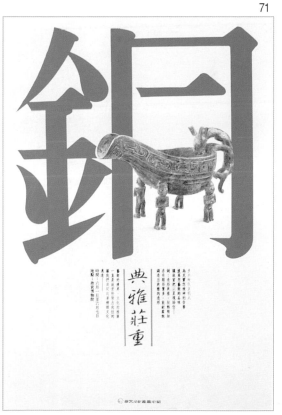

73

▲以圖像文字表現的雜誌廣告，成功的嵌入圖案，造成視覺焦點。

圖例作者： 70至73李同法

3-20 文字圖象化－英文字

◆說明：

古埃及用圖畫來表示物象及天地自然的意義，再漸漸由圖畫文字演變成象形文字，而後輾轉發展了26個字母，便成了今天的英文字母。

英文字體設計的根源有1.古羅馬體Old Roman(如漢字楷書)，2.現代羅馬體Modern Roman(如漢字明體)，3.哥德體Gothic(ƒp漢字黑體)，4.方體字Sans Serif(如漢字黑體)，5.Text體，6.草書體Script，7.斜體字Italic type(如漢字行書、明體)，8.埃及體Egyptian type，9.花體裝飾體Fancy type……等。

英文字母的抽象和理性，相對於自然物造形的寫實和感性，兩者在結合時，須注意，如果找不到兩者間微妙的關係，而硬湊一起，反而會破壞設計的原意。唯有多練習、多思考，表現自然會更高明。

製作實例：

本單元以動、植物、人物、人工物……等結合英文，做設計，進一步探討更多的可能性。

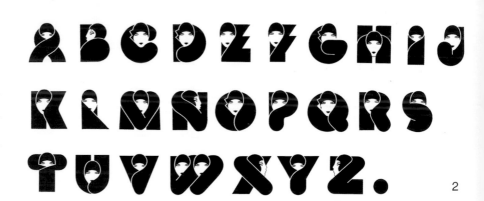

▼以海底豐富多樣的生物為圖案設計，嵌入序列字母(A~Z)

圖例作者：3至17蔡明君

6

7

8

9

10

11

12

13

14

15

16

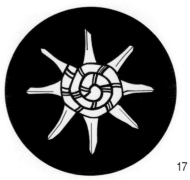
17

18

19

20

21

22

23

24

25

26

27

28

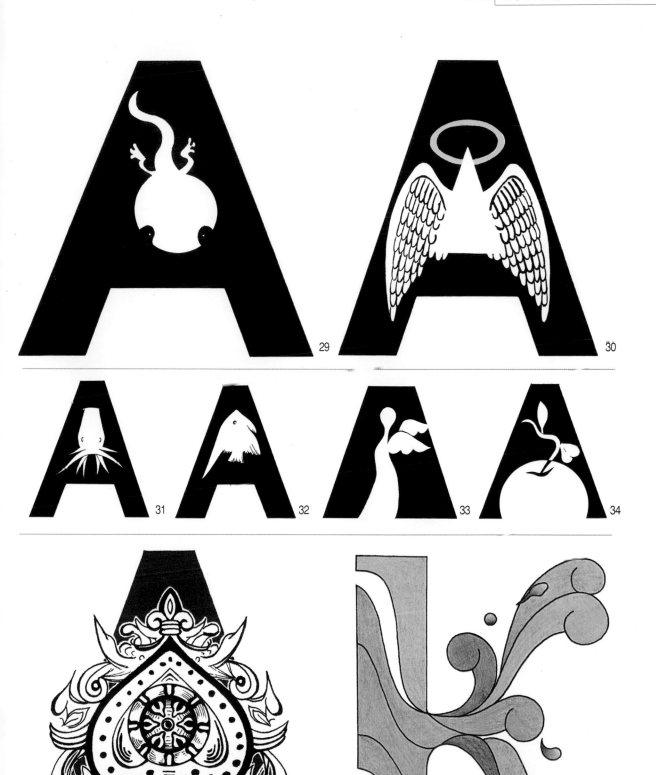

圖例作者：29李淑淇 30柯乃嘉 31、32、35徐郁絜 33陳睿屏 34劉守珍 36黃立君

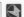

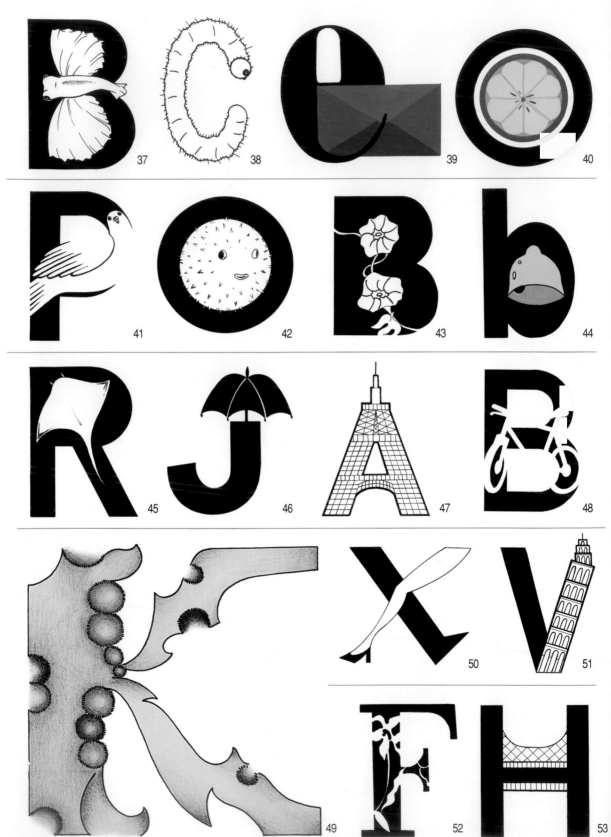

圖例作者：37、42、45徐郁絜 38、44林明潔 39、40詹子誼 41、48柯乃嘉 43陳睿屏 46李淑淇 47、51、53許郁琳 49黃立君

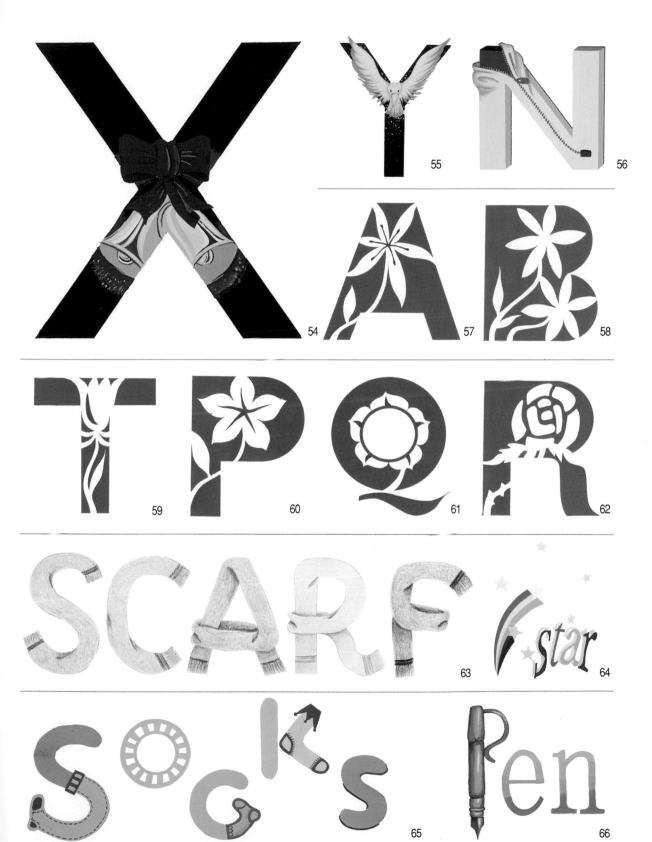

圖例作者：50吳宜霞 52王御榕　52王御榕 54柯乃嘉 55、56徐郁絜 57至62楊迪耘 63吳資美 65李雅婷 66余雅雯

67

68

▲成功的用色，造成視覺的焦點。

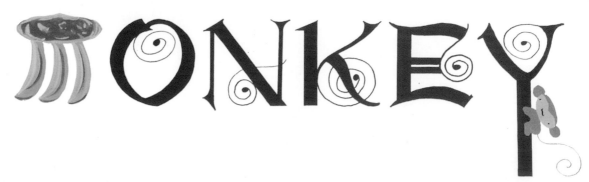

69

70

圖例作者‧67莊雅露 68薛雅文 69黃靖尹 70邱鈺文

71

72

73

74

75

76

77

78

79

圖例作者：71、72林如賢 74陳寬祐 75林姿參 76王耀宗 77、79張文靜 78黃意婷

◆設計應用：

　　運用英文字母當標誌設計，最常見的是使用企業名稱的英文字首，如統一企業President的P字與和平鴿，中央電影Center的C字與鳳凰。它們均成功的藉助動、植物造形的生命特質，嵌入英文字首做標誌設計。除了標誌設計之外，因裝飾意味濃厚，也常應用於以英文字為主體的設計，如T恤、DM、卡片、月曆、包裝等，尤其是個人個性化系列商品。

Advertisement Design

80

Advertisement Design

81

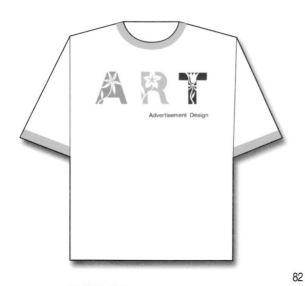

82

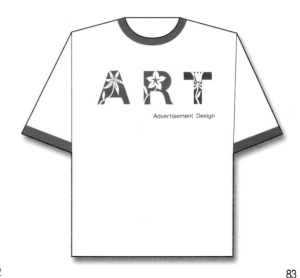

83

▲以圖象文字為造形主體，色彩計劃完美的T恤設計。

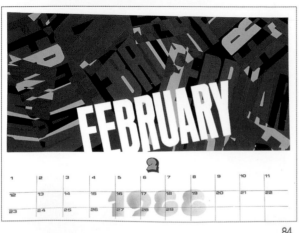

84

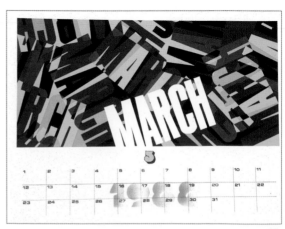

85

圖例作者：80至83楊油耘

▼圖象文字應用於T恤、包裝、月曆、封面設計。

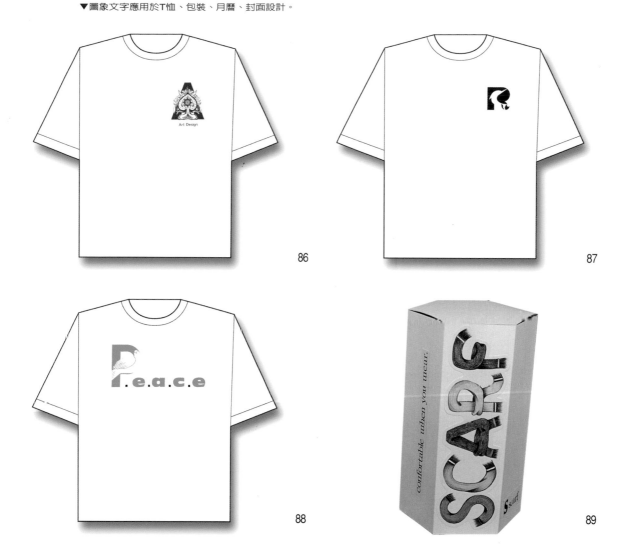

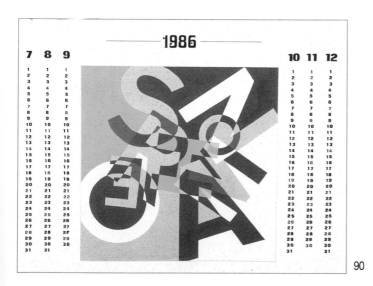

圖例作者：86徐郁潔 87蔡明君 88柯乃嘉 89陳麗如 90陳寶華 91陳金淳 莊圓誼

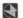

3-21 文字圖象化—阿拉伯數字

◆說明：

　　阿拉伯數字(Arabic Numerals)為今日世界共通的數字符號，是印度人創造的。約在1500年前，印度人就採用了代表數字的符號，如圖示。後來印度和西方因商業往來，才將印度的數字符號傳入西班牙。阿拉伯人和西班牙人戰爭，阿拉伯人發覺這些數字符號非常簡單明瞭，將其吸收採用，再經由阿拉伯於10世紀左右傳入歐州其他國家。到了14世紀，經過不斷改良，成為現在所通用的數字符號1、2、3、4、5、6、7、8、9、0。比起漢字數字、羅馬數字簡單的多，而且好學，因而通行世界。

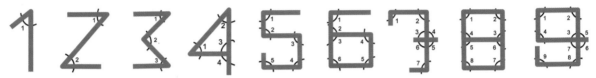

▲印度人用的數字造形，原來是以角的多寡代表記數的量，漸變成為今日抽象意念造形。

1

◆製作實例：

　　阿拉伯數字圖象化實例。

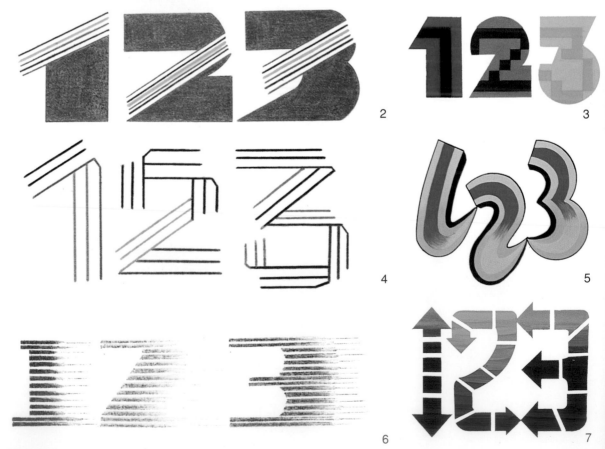

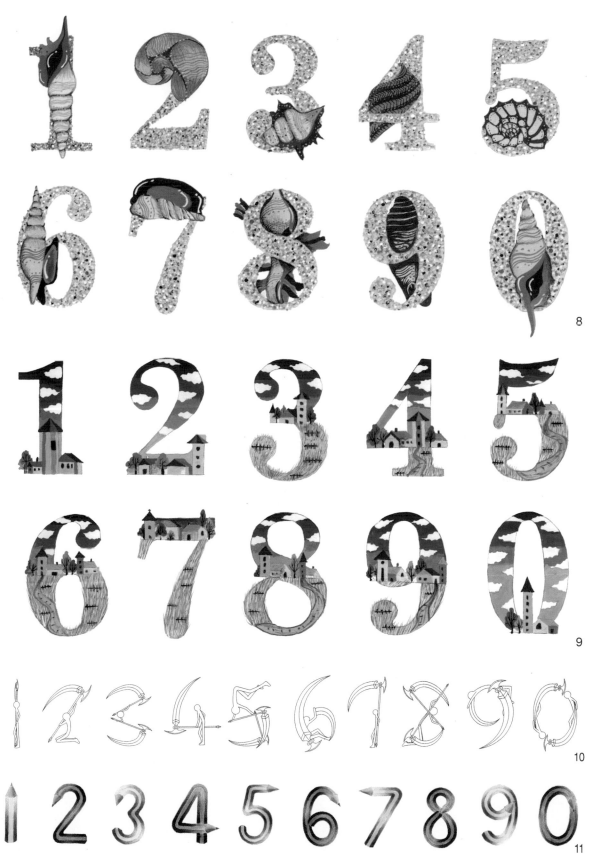

圖例作者：8、9黃靖尹 10陳青怡 11吳資美

12

13

14

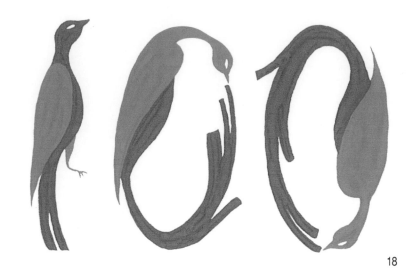

18

19

20

21

15

16

17

22

23

圖例作者：12、15許國品 16吳佳容 18何珊蓉 20、22、23林如賢 21王新輝

24

25

26

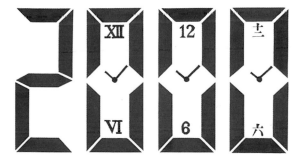

27

28

29

30

圖例作者：24施依姍 25許慧芳 26邱鈺文 27陳正驥 29陳文婷 30徐佳雯

◆**設計應用：**

　　數字在視覺傳達中，也頗具有裝飾功能，在其他設計，如海報、月曆、賀卡、櫥窗、手寫POP、電腦數字等，數字符號已成了現代設計中重要的元素。

2166

31

凌揚機車 **21週年** "**0**" **頭款** 分期優惠專案

2166 元 **騎回家**

現在買車，只要自付牌費與強制險的費用，年滿20歲免保人

▲將輪胎造形用於廣告的主文案中，符合產品促銷廣告（車廂廣告）。

32

33

▲活動標章設計。

	2001
Thursday	1
Friday	2
Saturday	3
Sunday	4
Monday	5
Tuesday	6
Wednesday	7
Thursday	8
Friday	9
Saturday	10
Sunday	11
Monday	12
Tuesday	13
Wednesday	14
Thursday	15
Friday	16
Saturday	17
Sunday	18
Monday	19
Tuesday	10
Wednesday	11
Thursday	22
Friday	23
Saturday	24
Sunday	25
Monday	26
Tuesday	27
Wednesday	28
Thursday	29
Friday	30

▲月曆設計。

34

	2001
Thursday	1
Friday	2
Saturday	3
Sunday	4
Monday	5
Tuesday	6
Wednesday	7
Thursday	8
Friday	9
Saturday	10
Sunday	11
Monday	12
Tuesday	13
Wednesday	14
Thursday	15
Friday	16
Saturday	17
Sunday	18
Monday	19
Tuesday	20
Wednesday	21
Thursday	22
Friday	23
Saturday	24
Sunday	25
Monday	26
Tuesday	27
Wednesday	28
Thursday	29
Friday	30
Saturday	31

▲月曆設計。

35

圖例作者：31吳鎮安 33陳育祐

3-22 商品條碼的聯想設計

◆**說明：**

　　商品條碼（Bar code）具辨識功能。一個便利可行的條碼符號，是因應消費者所需，它所標示的內容包含商品本身的產地、出品廠商、日期及產品屬性等。

創意無條碼・品質有條碼

　　本單元所闡明的是，使用各種不同的圖案與條碼聯結起來，以遊戲式的設計形式，所詮釋的獨特視覺效果。從動、植物、人工器物的造形產生聯想。讓想像奔放，將主題加入一些趣味性、愚弄性，表現幽默且貼切的感覺。經由象徵、想像、聯結、簡化，使商品條碼與圖形之間的關聯性產生一種情感共同效應。它所代表的是創意與視覺的溝通媒介。

◆**製作實例：**

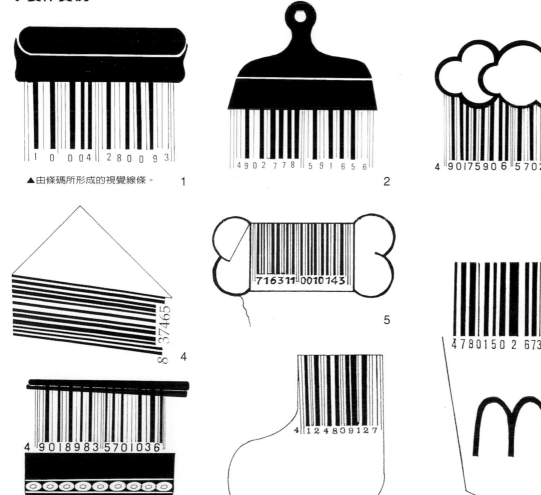

▲由條碼所形成的視覺線條。　1

2

3

4

5

6

7

▲創意無條碼，品質有條碼。　8

圖例作者：1、2黃淑芳 3、6楊舒雯 4、13張清瑜 5、18蔡玉甘 7林筱婷 8陳雅媗

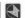

▲趣味性圖形，可以創造出令人會
心一笑的幽默效果。

圖例作者，0陳雅媗 10、19謝小蒨 11、16韓群任 13、15梁雅晴 14謝官倫 17吳智瑋

國家圖書館出版品預行編目資料

圖案設計與應用 / 蘇盟淑、蔡麗香著 ．--新北市
　中和區：視船文化，2003 .〔民92〕
　面；　公分 --設計基礎系列
　參考書目：面
　ISBN　957-28223-6-5（平裝）

1.圖案 - 設計

961　　　　　　　　　　　　91022957

設計基礎系列

圖案設計與應用

每冊新台幣480元

著　作　人：蘇盟淑、蔡麗香

版面構成：陳聆智、鄭貴恆

封面設計：陳寬祐

發　行　人：顏義勇

出　版　者：視傳文化事業有限公司

　　　　　　　新北市中和區中正路906號3樓

電　　　話：(02)22263121

傳　　　真：(02)22263123

郵政劃撥：17919163 視傳文化事業有限公司

印　　　刷：五洲彩色製版印刷股份有限公司

行政院新聞局局版臺業字第6068號

ISBN 957-28223-6-5

2013年9月1日　　一版三刷
2015年9月10日　　一版四刷